ONE PIECE FINAL ANSWER

阻擋航□□□□□力與黑鬍子海賊團之□

U0053725

航海王
最終研究

世界之卷

航海王の勁敵研究會◎著
王聰霖◎譯

大風出版

「哜哜哜
—很快就要開始了

快點!!
快點做好準備!!!

只有真正的海賊
才能存活下來的世界就要來了!!!

沒有本事的傢伙
快給我逃吧!!!

了!!
郎哜哜!!!」

By 唐吉訶德・多佛朗明哥 (第 32 集第 303 話)

Maxim that exists in work
ONE PIECE FINAL ANSWER

隨著無法
抗衡的巨浪而來的
豪傑們‥‥!!

『新時代』

就要來臨

嘰嘰嘰嘰

『英雄豪傑』們所交織而成的新時代浪潮

▼ 強敵們所展現出的通往『ONE PIECE』航路

每當最新作品一發售，瞬間就會更新出版界最新銷售紀錄的《航海王》，與2012年出版的書籍中只有一本能突破百萬銷售量的作品相較之下，在每次發售第一週就能衝出兩百萬本的銷售紀錄，感覺簡直就像是「另一個次元」才存在的高層次作品。

不光只在日本大紅，《航海王》在全世界都擁有大批粉絲，主因就是它的故事有著超越懸疑小說的縝密安排，不但穿插了許多「伏筆」，而且還有令人忍不住落淚的登場角色們的感人祕辛，而且不只是男主角蒙其・D・魯夫和他的夥伴們，「就連敵人角色也充滿魅力」等……數之不盡的特點。

本系列書籍先前已經發行了三冊（日文原版）。也就是說在《航海王》之中，有許多值得考察一番的「伏筆」，充滿著說都說不完的魅

力。順帶一提，第一冊是以**「古代兵器」**、第二冊是以**「神話」**、第三冊是以**「夥伴」**為著眼點來進行考察，而第四冊的本書，要將重點放在航海王的魅力之一**「勁敵」**來進行探討。（註）

打從漫畫連載開始，在魯夫面前就出現了許多的對手，但是從「推進城篇」到「頂點戰爭篇」之間的故事，魯夫的夥伴們一個也沒有出現，只有以之前的敵方角色來進行故事。儘管主要角色缺席多達了六集，但這一篇卻成了航海王史上首屈一指的人氣章節，應該就是因為這些「勁敵」們的魅力無法擋吧！

因此，我們「航海王の勁敵研究會」，深入研究了這些敵方角色，完成了許多推測，將研究成果紀錄出版。我們以被稱為是世界三大勢力的**四皇、王下七武海、海軍本部**為中心，我們認為，藉由研究世界政府和革命軍、超新星等等，和魯夫有所瓜葛的一干人等，應該可以或多或少接近『ONE PIECE』的祕密。

「航海王の勁敵研究會」

註：本書為笠倉出版社所出版的「ワンピース最終研究〈4〉立ちふさがる世界三大勢力と黒ひげ海賊団の謎」授權之繁體中文版，目前該系列原文作品已出版五冊。每冊皆為獨立的考察書籍，讀者可針對喜愛的考察項目進行書冊的選購。

本書是針對日本集英社出版、尾田栄一郎所著的《航海王》以多方觀點加以探討所著的「非官方」研究本。內容包括「這點和這點應該有關聯」、「或許是這樣吧？」的推測，有時也有「希望是這樣的發展」之類接近妄想的記述。因此，若是有讀者感覺讀了這樣的內容會破壞閱讀漫畫本篇的樂趣，或是尚未閱讀過漫畫書第1集到最新一集、日本週刊少年JUMP連載、最新電影（FILM Z）的讀者，不推薦購買本書哦。

【目 錄】☠ 握有新世界攻略關鍵的七個勁敵們

ONE PIECE

Final Answer

謝爾茲鎮

某小島

歐爾根諸島
橘子鎮

唐恩島
哥雅王國
佛夏村

珍獸島

East Blue

North Blue

Calm Belt

魔幻三角地帶
恐怖三桅帆船

夏波帝諸島

水之七島

艾尼愛斯
大廳

Maryjoa

海軍本部

海上火車航路

RAND LINE

推進城

女人島

空島
SKY PIEA

Red Line

West Blue

The World map

ONE PIECE
WORLD MAP

North Blue

Raphutar

West Blue

South Blue

Red Line

羅格鎮

科諾美諸島
可可亞西村

傑鬪諸島
西羅布村

芭拉蒂
周圍海域

Reverse Mountain

小花園

長環長島

聖汀島
阿拉巴斯坦王國

雙子海角　仙人掌島

磁鼓王國

加亞島

Calm Belt

One Piece

本頁為參考《航海王》第1～68集
的內容所製成的世界地圖。島嶼的位
置與陸地的形狀等皆非官方的正式資
料，而是依我們的推測繪製而成。

目前已經明朗化的 航海王歷史年表

這份年表是以《航海王》本篇中的「最後之海・新世界篇」的年代為考量所計算的年代。因此，從「生存之海・超新星（新人）」篇中所知道的年代，補足了在單行本中所記載的兩年。

這些主要是由作品中的台詞所判斷出的年代，因此「一百年前」和「五十年前」，並不一定是正確的年代，敬請見諒。

年代	事件
約5000年前以上	全知之樹在歐哈拉誕生
約4000年前以上	阿拉巴斯坦宮殿興建阿爾巴那宮殿
約1100年前	古代都市香朵拉繁榮時期
約1000年前以上	香朵拉興建「活祭品祭壇」
約920年前	空白的一百年開始
約905~900年前	喬伊波伊給人魚公主的道歉信被當成歷史本文遺留下來
約900年前	歷史本文中的「巨大王國」被聯合國消滅／20位國王創造了世界政府／「世界法」明文禁止解讀歷史本文／司法島艾尼愛斯大廳建造完成
約800~820年前	香朵拉滅亡／空白的一百年結束

NTURIES

年代	事件
約700年前	在龍舌蘭之狼開始建造連結島與島之間的巨大橋梁。
約500年前	魔人歐斯留下為數眾多的各種傳說。凍死於冰之國。
約460年前	北方藍魯卡尼爾王國發生「樹熱」大流行，死亡人數超過十萬人
約400年前後	諾蘭德的探險船從維拉拉鎮出港，之後抵達加亞島／空島的人與原先的居民香狄亞的抗爭展開／加亞島的一部分被沖天海流沖上空島
約200年前	龍宮王國加盟世界政府／世界政府宣布與魚人友好／羅格鎮中武器店「ARMS SHOP」創業
102年前	多利和布洛基的巨兵海賊團解散，開始在小花園決鬥
90年前	4月3日：布魯克誕生
74年前	4月6日：艾德華・紐蓋特誕生
52年前	倫巴海賊團和拉布來到顛倒山／哥爾・D・羅傑以新人之姿聞名於世／布魯克死亡（享年38歲）。發動黃泉果實能力

ONE PIECE LIST OF CE

18年前	17年前以上	17年前	16年前	15年前	14年前	13年前	12年前以上	12年前	11年前
▼2月2日，阿拉巴斯坦王國公主娜菲魯塔利‧薇薇誕生	▼馬歇爾‧D‧汀奇造成傑克的左眼受傷	▼12月24日，多尼多尼‧喬巴在磁鼓島誕生 ▼耶穌布加入紅髮海賊團 ▼某國的國王路入桃色島「卡馬帕卡王國」，變成人妖回去 ▼艾斯和薩波開始為了當海賊存錢 ▼乙姬王妃開始移民地面的聯署運動 ▼4月4日，白星公主在龍宮王國誕生	▼費雪‧泰格從聖地「馬力喬亞」回到魚人島	▼費雪‧泰格解放了聖地「馬力喬亞」的奴隸們 ▼費雪‧泰格退出尼普頓軍隊 ▼費雪‧泰格成立太陽海賊團	▼湯姆完成海上列車「冒煙湯姆號」，首航成功 ▼威雷可依照多佛朗明哥的指示加入海軍	▼傑克帶領的紅髮海賊團停留在佛夏村 ▼波雅‧漢考克成為女人島，與魯夫交情甚篤「亞馬遜百合」的女帝兼「九蛇」海賊團船長	▼月光‧摩利亞與海道在新世界戰鬥，被海道擊敗	▼魯夫吃了橡膠果實 ▼傑克把草帽託付給魯夫，離開佛夏村 ▼東吉特老頭挑戰世界最高的竹高蹺，結果下不來 ▼傑克和席爾爾巴斯‧雷利於夏波諸島再度碰面 ▼魯夫在達坦摩下與艾斯、薩波喝下「交杯酒」成為義兄弟 ▼多拉格暫時停航於西摩志基村 ▼薩波因為拒絕讓同血型的人輸血而失血過多死亡 ▼泰格因為拒絕讓天龍人的砲彈治療而沉船，生死不明	▼太陽海賊團分裂成吉貝爾、惡龍‧馬庫洛三派 ▼吉貝爾加入王下七武海 ▼香吉士和哲普漂流到無人島，此時哲普截斷了右腳

10年前	9年前	8年前	7年前	6年前	5年前	4年前	3年前	未滿3年前	2年前
▼佛朗基被改造成鐵人 ▼乙姬王妃被荷帝‧瓊斯開槍所殺 ▼白星公主為了逃離班坦‧戴肯九世，躲進了硬殼塔 ▼荷帝偷走E‧S，成立新魚人海賊團 ▼西凱阿爾帕魯的戰爭結束 ▼碧卡‧君臨神之國	▼聖地馬力喬亞舉行「世界會議」 ▼確認了多拉格的危險性 ▼喬巴被西爾爾克醫生取名「多尼多尼‧喬巴」，並收下他的帽子	▼騙人布、洋蔥頭、蘿蔔頭、青椒頭組成「騙人布海賊團」 ▼水之七島成立了「卡雷拉造船公司」 ▼艾涅爾毀滅自己出生的島	▼克洛克達爾成立秘密犯罪公司巴洛克華克 ▼CP9為找尋「冥王」「卡雷拉造船公司」的設計圖而潛伏於水之七島 ▼妮可‧羅賓從西方藍逃過顛倒山進入偉大的航路 ▼布魯克在恐怖三桅帆船上被月光‧摩利亞奪走影子	▼艾斯從柯爾波山出發兼成立黑桃海賊團	▼克比到亞爾麗塔的船上當打雜兼航海士	▼艾斯加入白鬍子海賊團的船上當上雜兼航海士，之後成為第二隊隊長 ▼艾斯拒絕加入王下七武海，與吉貝爾決鬥長達五天 ▼薩波遭到逮捕，從監獄逃走 ▼龐克哈薩特島被世界政府完全封鎖 ▼在龐克哈薩特島上，凱薩‧克勞恩引燃化學武器汙染了整座島	▼凱薩回到龐克哈薩特島	▼磁鼓王國遭到黑鬍子襲擊滅亡	▼魯夫從佛夏村出海 ▼惡龍帝國毀滅，魯夫因此被懸賞3000萬貝里

2年前

阿拉巴斯坦王國叛亂結束，克洛克達爾的王下七武海封號被剝奪，魯夫的懸賞獎金躍升至1億貝里。

索隆被懸賞6000萬貝里

空島神之國和香地的戰爭結束
CP9全滅，艾尼愛斯大廳崩毀
襲擊艾尼愛斯大廳之後，魯夫的懸賞獎金提高到1億2000萬貝里，索隆提高到1000萬貝里，羅賓8000萬貝里
而香吉士的懸賞獎金提高到7700萬貝里，個別都有上升。
（以狙擊王的身分）娜美1600萬貝里，騙人布3000萬貝里
在巴納洛島上，波特卡斯‧D‧艾斯和「黑鬍子」馬歇爾‧D‧汀奇決鬥，艾斯被打敗後被移送給世界政府，被月光‧摩利亞一幫勢力三桅帆船，在摩利亞所支配下的影子被解放。

艾斯被判公開處決
艾斯一行人，被巴索羅繆‧大熊打飛到四散各處
巴索羅繆‧大熊把草帽一行人打飛之後，接受了貝卡帕庫博士的改造手術，變成了沒有自我意志的兵器「PX-0」
馬林福特頂點戰爭的前一天，海道在新世界與傑克起了小爭執

推進城發生暴動，總共有241名犯人加入同夥
汀奇讓LEVEL6囚禁的犯人中，4名傳說級的犯人加入同夥

黑鬍子奪走白鬍子的震動果實的能力
因為紅髮海賊團的仲裁，馬林福特頂點戰爭落幕
白鬍子戰死，頂點戰爭結束
艾斯、白鬍子戰死
激戰
馬林福特頂點戰爭爆發，展開大海賊時代揭幕以來最大的激戰

月光‧摩利亞在頂點戰爭結束後被當成是戰死的王下七武海，於是除名
魯夫、吉貝爾、席爾巴斯‧雷利在馬林福特進行水葬儀式，以奧克斯大鐘敲響「16點鐘」，往廣場上丟出花束默哀後逃走。

ONE PIECE LIST OF CENTURIES

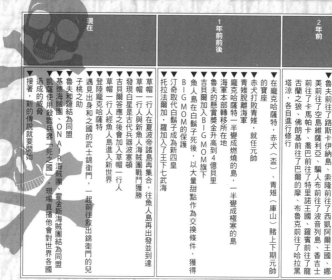

現在	1年前後	2年前
▼接著，新的傳說就要開始 ▼魯夫和羅賓為同盟 ▼基德海賊團、ON AIR海賊團、霍金斯海賊團結為同盟 ▼凱薩使用的殺戮兵器「死之國」現場直播他會對世界各國造成的威脅 ▼草帽一行人總會合後，登陸龐克哈薩特 ▼遇見出身和之國的武士錦衛門，一起前往救出錦衛門的兒子桃之助	▼草帽一行人在夏波帝諸島再集合，往魚人島再出發並到達 ▼草帽一行人與新魚人海賊團戰鬥獲勝 ▼發現古代兵器波塞頓 ▼吉貝爾答應之後會加入草帽一行人 ▼吉貝爾加入BIGMOM旗下 ▼魚人島在白鬍子死後，以大量甜點作為交換條件，獲得BIG MOM的保護 ▼汀奇取代白鬍子‧羅拉為新四皇 ▼托拉法爾加‧羅加入為王下七武海 ▼赤犬打敗青雉，就任元帥 ▼在龐克哈薩特，赤犬（盃）、青雉（庫山）賭上下期元帥寶座 ▼龐克哈薩特一半變成燃燒的島，一半變成極寒的島 ▼海軍本部轉移所在地	▼接收到魯夫在「16點鐘」中所隱藏的訊息後，草帽一行人為了二年後的集合，各自展開平行的修行 ▼魯夫前往了路斯卡伊納島，索隆前往了西凱阿爾王國，娜美前往了卡馬帕卡，喬巴前往了波音列島，騙人布前往了特里諾王國，羅賓前往了巴爾的摩，布魯克前往了哈拉黑塔涼，各自進行修行

本書是以日本集英社所刊登、尾田榮一郎著《航海王》JUMP COMICS第1集到第68集、《航海王RED GRAND CHARACTERS》、《航海王YELLOW GRAND ELEMENTS》、《航海王GREEN SECRET PIECES》、《COLOR WALK1 航海王插畫集》、《COLOR WALK2 航海王插畫集》、《COLOR WALK3 LION 航海王》、《COLOR WALK4 EAGLE 航海王插畫集》、《COLOR WALK5 SHARK 航海王插畫集》、《航海王電影強者天下》所贈送的非賣品《航海王》JUMP COMICS第0集、《航海王電影：FILM Z》、《航海王官方電影入門》、日刊運動新聞社發行《週刊航海王新聞》全四集為資料編寫而成。本文中（ ）內以第○集第○話表示，就是指引用自該集該話。而且，正在週刊少年連載中，尚未成為單行本的部分，（ ）內就會只表示為第○話。加上提到本書的系列作《航海王最終研究》的時候，會表示「本系列第一冊、第二冊、第三冊」。最後，本書所探討的是到2013年1月23日為止發行的日本《週刊少年JUMP8號》所公開的事實所推論出來的。本書發售時若已經出現了新的事實，有可能會推翻推論結果，敬請見諒。

四皇

～四皇全員被取而代之的可能性～

「在『偉大的航路』
後半的大海稱霸，大家將
這些猶如皇帝般君臨世界的
海賊，
稱之為
『四皇』!!!」

By 蒙其·D·卡普（第45集第432話）

擔綱世界三大勢力其中一方的「四皇」，到底是何方神聖呢？

▼ 名聲響徹世界的四大海賊，擁有壓倒性的影響力

在作品中最早提到「四皇」時，是在「水之七島篇」之後。突然在魯夫面前現身的卡普，談到了傑克的現況是「在多如繁星的海賊之中……與『白鬍子』等人並列為四大海賊之一」，並且提到了「在『偉大的航路』後半的大海稱霸，大家將這些猶如皇帝般君臨世界的海賊，稱之為『四皇』。」（這兩段話都收錄在第45集第432話）。簡單的說，「四皇」就是以「新世界」為據點的大海賊。

然後，卡普更接著說明：「『海軍本部』與旗下的『王下七武海』就是為了防堵這四個人的力量而出面，當這三大勢力的平衡崩潰，世界就會無法維持安穩的狀態，可見他們的力量有多麼強大。」（第45集第432話）換句話說，四皇各自的戰力都足以與海軍本部和王下七武海四

敵。實際上，白鬍子與海軍進入全面戰爭的馬林福特決戰中，七武海受召集前來，與白鬍子海賊團及旗下的海賊展開大戰。結果，雖然因為白鬍子戰死導致白鬍子海賊團最後戰敗，但是「馬林福特」的損傷也相當慘重。

除了卡普提到的「世人稱之為『四皇』」以外，吉貝爾也曾說過：「他已經被世人與『紅髮』、『海道』、『BIG MOM』並列，被稱為是『四皇』之一了……!!!」（第66集第650話），這麼看來，「四皇」的地位並不像「七武海」是由海軍所任命，可以將它想成是「在民眾之間自然產生的稱呼」。那麼，是從什麼時候開始，會被世人稱為是「四皇」，要藉由哪些條件才會被認同呢？

想要進入四皇所君臨天下的新世界，必定得先經過『魚人島』，從大海賊時代開始以來，就有大批的海賊來到這裡。這麼想來，我們便會認為四皇是在大海賊時代開始才誕生，不過也不能否定，有可能在新世界裡原本就存在著四支強大的勢力，關於成立初期的情況，至今似乎還無法明確說明。

ONE PIECE
Final Answer

其次就是關於被稱為「四皇」的條件，如果將它當成是在民眾之間所自然產生的稱呼來看，或許是根據他們所引發的事件大小、該團所具有的戰力，以及對民眾而言的危險性來加以挑選出來的。這麼說的話，他們便和政府會補任職缺的七武海不同，並沒有非得要剛好四個人，就算有五個人、三個人也無所謂。這麼一來，四皇被取而代之、增減人數，或是被誰所統一的可能性也不能否認。

由於他們並不在政府的管轄之下，所以應該也不具有權力，儘管如此，四皇也正如五老星曾說過的「覬覦『四皇』寶座的海賊們」（第60集第594話）一樣，是眾多海賊們所爭奪的對象。除了權力以外，坐上『四皇』寶座能得到什麼呢？舉例來說，應該是可以享受名望而且令人敬畏之類的吧！

考慮了以上各點，可以了解到四皇並不會下達什麼明確的指示，但是他們擁有響亮的名號和伴隨而來的強大影響力，這點是千真萬確。所謂的「四皇」，是是**「海賊中的海賊」**才會獲得的稱號，對於海賊們來說，是每個人崇拜景仰的人物。

▼在新世界裡，四皇有著什麼目的，又做些什麼事呢？

身在新世界的四皇都做些什麼事，在作品中描寫的並不多。只有非常少的情報提到，他們各自『劃地為王』。

舉例來說，魚人島是白鬍子的地盤，儘管不知道他的目的為何，但是在魚人島內鬧事的人類消失了，魚人島憑藉著白鬍子的名號得以安穩度日；像BIG MOM活動據點所在的「糕糕島」，而海道也擁有著心愛的島嶼，派出了手下嚴加戒備；黑鬍子則佔領了他所熟知的白鬍子的地盤，擴張了自己的勢力範圍，因此被稱為四皇。如果是這樣，將某座島占為己有，以及擁有多少座島，或許也是被認同為四皇的條件。

不可思議的是，儘管勢力如此強大，作品中卻沒有描寫到，四皇打算稱霸「偉大的航路」，或是奪取「ONE PIECE」。或許他們最為關心的，是在於爭奪地盤吧！或者是說，**擴張地盤也是稱霸「偉大的航路」、往「ONE PIECE」邁進的手段吧！**在馬林福特決戰發生之前，傑克與海道之間的摩擦，或許就是因為這件事而發生的。基德擊沉了BIG MOM旗下的海盜船，這應該想成是他為了成為四皇所採取的手段吧！如

ONE PIECE
Final Answer

果是這樣，四皇以外的海賊或許也拼命地要建立自己的地盤也說不定。掌權者彼此爭奪土地和權力的目的，是為了搾取資源。具體來說，就如同中國的三國時代和日本的戰國時代也是一樣的吧！佔地為王在名義上說是保護，實際上是為了搾取當地的利益，這才是佔地為王的真相。

「『紅髮』和『白鬍子』就要碰頭了！」、「不知道會發生什麼大事！以最高級警戒狀態待命！」（兩段話都收錄在第45集第434話）海軍表現出如此慌張的模樣，可見他們對於四皇相當的警戒。

可是，假如四皇之間彼此廝殺，或許對於海軍來說，是非常有利的發展吧！儘管如此，他們還是十分擔心四皇之間彼此碰頭，他們所警戒的或許並不是大規模戰爭的發生，而是他們結成同盟。

光是以白鬍子為對手，就讓海軍嘗到於馬林福特戰爭中被打得潰不成軍的慘重損失，如果同時面對被稱為四皇的超強實力海賊團，很有可能便會戰敗。海軍冷靜的接受了於馬林福特最終決戰時現身的傑克的提議，這或許也是在所難免的事。

原本身為七武海的吉貝爾曾說過「在『新世界』裡，屈身在『四皇』之一的旗下，是保護夥伴最好的方式。」（第66集第652話），可見四皇的實力可以說是世界最強的等級。海賊們的目的並非是消滅政府，他們各懷著不同的心機從事海賊買賣。另一方面，也看不出海軍有十分積極地採取消滅海賊的行動。可以想成，他們雙方對於彼此都保持著敬鬼神而遠之的姿態。他們之間的關係，可說是因為旗鼓相當的戰力，而保持著戰戰兢兢的微妙平衡。萬一「四皇」有心要彼此結盟，可能就會形成足以顛覆政府的戰力。

ONE PIECE

Final Answer

魯夫的抉擇和羅的疑慮，誰是這兩人的目標呢？

▼驚人的發展！魯夫和羅聯手！同盟要針對的目標是？

魯夫和羅決定同盟，讓許多讀者都大吃一驚，雖然海賊們志同道合聯手出擊，並不是什麼奇怪的事，但是誰會預料得到，魯夫居然會和別人合作啊？

羅和魯夫雖然只是偶然間相遇，但是卻有著意外深厚的關係。當魯夫在奴隸市場痛揍天龍人時，為了衝破海軍的包圍網，羅曾經和魯夫並肩作戰。在馬林福特頂點戰爭，魯夫身受重傷瀕臨死亡，將他送進潛水艇中的也是羅，因此魯夫對於羅才懷抱著一種親近感，當時他們在『龐克哈薩特』重逢時，魯夫便說了：**「真是沒想到能在這裡遇到你，那時候真是謝謝你啦！」**（第67集第663話）

說到在龐克哈薩特的研究證據，便是貝卡帕庫博士所進行的人工生物和惡魔果實的研究。雖然其中包括了凱薩的大屠殺兵器和人類巨大化計畫，確認了羅的行動後威爾可便說：「**你之所以加入『王下七武海』，是為了進入這個房間嗎……!!羅!!!**」（第681話）他推測羅來到龐克哈薩特的理由，是為了入侵SAD製造室。這麼說，羅所想得到的世界政府進行研究的實證，便是關於『SAD』的情報。

草帽一行人之所以會抵達龐克哈薩特，只是因為偶然間收到了謎一般的緊急信號所造成的結果，但是，羅卻是懷著某個確實的目的來到這裡。根據他對凱薩所說的話，「**在這座研究所內，應該還殘留著世界政府進行研究的所有證據。我只要可以在這座研究所內和島內自由地到處走走，這樣就夠了。**」（第67集第666話），如果這件事是事實的話，羅便是為了要「**一睹現在世界政府持續進行研究的證據**」，而來到了龐克哈薩特。

▼讓四皇垮台！叛徒羅所策畫的凱薩綁架行動

威爾可表示了他的見解，他認為羅之所以加入七武海，是為了進入新世界，一方面「等待時機」（第61集第595話），不慌不忙地我行我素，結果成為了七武海的羅，其實應該是為了達成目的，按部就班地確實進行計畫吧！為了完成目標，他將成為七武海當做其中一步，這一點他就像黑鬍子一樣的考慮周全。

到此為止都確實地進行著計畫的羅，卻有三件事情出乎他的意料。

首先是魯夫也來到了龐克哈薩特，第二件是海軍登陸，第三件是威爾可的出現。其中第一件和第二件，是他和魯夫結為同盟之前所發生的事，第三件是在結為同盟後才發現的事。

在進行同盟的交涉之時，羅告訴魯夫他的計畫：「**你和我聯手的話，或許可以達到這個目的，我有一個「計策」……能夠讓『四皇』其中一人垮台!!!**」（第67集第667話）羅最初的目的，是要侵入SAD製造室，而讓四皇垮台的計畫，則是在遇見魯夫之後才打算要付諸實行的計

策。

關於這個計策，羅曾經說：「綁架凱薩成功以後，事情一定會鬧大，到那時候⋯可就再也沒辦法回頭了⋯⋯!!!」（第68集第668話）莫內也說：「綁架Ｍ⋯⋯把ＳＡＤ弄到手⋯⋯!!我大概知道你們的目的為何了⋯⋯!!!」（第681話）

也就是說，ＳＡＤ「是足以牽動『新世界』的──『重要關鍵』」（第67集第667話）意思或許是說，只要綁架了全世界唯一可以製造ＳＡＤ的凱薩，就可以讓四皇之中的某人吃上苦頭。

從凱薩的口中，說出了驚人的事實：「『ＳＡＤ』是在『王下七武海』中最危險的男人⋯⋯也就是唐吉訶德・多佛朗明哥的工廠中，製成名叫『ＳＭＩＬＥ』的果實⋯⋯!!!所謂的『ＳＭＩＬＥ』，是一種動物系的『人造惡魔果實』⋯⋯!!!」（兩段話都收錄在第689話）那麼，一旦失去『ＳＭＩＬＥ』，就會被逼入絕境的四皇，到底是誰呢？

ONE PIECE
Final Answer

在魚人島必將發生激戰!?
目標是BIG MOM？

▼最愛甜點的BIG MOM海賊團，是動物系能力者的集團嗎？

和羅結為同盟之時，魯夫一開始所提出的問題是：「『四皇』是誰？」（第68集第668話）儘管羅的回答並沒有被寫成台詞，但是魯夫之所以會確認對手是誰，可以推論說，他應該是以對手的身分來決定要不要結成同盟。

說到和魯夫結怨的四皇，馬上會讓人想到的，應該就是BIG MOM了吧！她計畫要魚人島進貢給她的甜點，居然被魯夫一行人吃個精光，因此BIG MOM對於借了她旗號的魚人島大為震怒。

魯夫認為自己應該負起責任，便提議用財寶來賠償她，但是BIG MOM沒有接受。BIG MOM還將目標從魚人島換成了魯夫。認為將得救

的魚人島交到BIG MOM手上，是十分危險的魯夫便說：「**我要去『新世界』把妳打飛!!!把魚人島變成我的地盤!!!**」（第66集第651話）要求和BIG MOM決一勝負。而且，在他交給BIG MOM的財寶中，混有放了炸彈的寶箱，寶箱一被打開就會發生大爆炸。這就算被當成是正式宣戰也不奇怪，在這樣的情況下，雙方的對決可說是難以避免。

BIG MOM說：「**財寶哪能吃啊!!!人家想吃好吃的甜點啦!!!**」（第66集第651話）她就是這麼愛甜點愛得要死，被說成是「**可以為了甜點攻陷一個『國家』的怪物**」（第65集第650話），對她來說，最為寶貝的必需品就是甜點，既不是凱薩也不是『SMILE』。

但是因為BIG MOM海賊團中的戰鬥員，波哥姆斯是動物系的能力者，不能否認他可能是吃了『SMILE』。如果真是如此，就可以認為，魯夫和羅所想使之垮台的四皇，就是BIG MOM。關於這個部分，在第二章會有更詳細的說明。

ONE PIECE
Final Answer

▼因為「那張生命紙」可以免於和BIG MOM交戰嗎？

關於BIG MOM，還有一個絕對要探討的重點。那就是在「恐怖三桅帆船」所遇見的羅拉手上獲得的「某個海賊」的生命紙。

在恐怖三桅帆船被摩利亞奪走影子的羅拉一行人，雖然打算取回自己的影子，但是卻因為和七武海之間壓倒性的實力，有著天壤之別的差距下，展開了一番苦戰。受困在這裡的草帽一行人，他們也為了要奪回船員們的影子而挑戰摩利亞。結果，魯夫成功地擊敗摩利亞，就連羅拉他們的影子也一起解放了。

而且魯夫他們將布魯克所搭乘的船當成了禮物，送給了失去船的羅拉，而從羅拉手上得到了一張生命紙，作為羅拉感謝的證明。這張生命紙是羅拉的母親所有的物品。羅拉的部下說：**「太好了，羅拉船長的媽媽是很厲害的海賊哦!!一定要好好珍惜，以後一定會派上用場的。」**（第50集第489話）而且，據說她就在新世界裡。

說到**「存在於新世界的女性大海賊」**，就會讓人想到四皇的BIG MOM。如果，羅拉的母親就是BIG MOM，擁有女兒簽名的生命紙，或許就能讓魯夫免於和她一戰。就算是魯夫一行人想找碴打架，即使對手是四皇之一，對於女兒當成大恩人和姊妹淘的人，想必BIG MOM應該也不會全力將對方擊潰才對。

再來把羅拉和BIG MOM來加以比較一番，可以發現到她們有著又大又胖的身體、圓不溜丟的眼睛、還有大大的闊嘴等許多的共通點，儘管不知道其中有什麼樣的理由，又有什麼樣的背景，羅拉或許是離開了母親，創立且率領了自己的海賊團也說不定。

假設，魯夫因為生命紙而避免了與BIG MOM的交戰，這對於冒險登陸了龐克哈薩特的羅來說可以接受嗎？說不定他們之間會因此而解除同盟。

和最終頭目的最有力候選人——黑鬍子正面對決的時刻，總算要來臨了嗎？

▼ 黑鬍子的「獵殺能力者」以及貝卡帕庫與凱薩的「惡魔果實研究」

接下來，我們來探討被視為魯夫最強對手——黑鬍子的可能性吧！

根據吉貝爾所說，現在黑鬍子發動了獵殺能力者的行動。

具體而言，他說：「——因為某種原因，他們擁有殺死『能力者』並且奪取其『能力』的方法……!!黑鬍子他們的目標，是更強的『惡魔果實的能力』……!!」（第66集第650話）。

黑鬍子吃了兩顆惡魔果實，打破「身體會灰飛煙滅而死」這個所謂惡魔果實的禁忌（第40集第385話），而且變本加厲地想要收集更多惡魔果實的能力！想必他是打算強化自己的能力或是夥伴的能力，組成更強

大的集團！

在凱薩作為據點的龐克哈薩特的研究所中，有著「貝卡帕庫所製造作，結果卻讓他變成了龍的模樣。

的『惡魔果實』」（第685話），而桃之助所吃下的惡魔果實似乎是失敗

說到惡魔果實，關於貝卡帕庫的研究，最有名的是「解開它產生能力的條件，以及讓『物品』吃下惡魔果實的新技術」（第45集第433話），但是他也進行著以人工製造惡魔果實的實驗。

凱薩是否接續貝卡帕庫繼續這些研究，並不清楚，但是他或多或少握有讓物品吃下惡魔果實的能力。證據就是史麥利。關於史麥利，凱薩說：「……我當時淨化了島上的毒氣!!？才怪!!!」「誰會去幹那麼浪費的事情啊……!!」——我是把那毒氣壓縮了……!!再變成『怪物』了啦!!!」（第68集第669話）根據說明，史麥利是「吃了蠟蜥型態溜溜果實的凝膠狀有毒氣體」（第68集第673話）。

31

▼SAD是控制惡魔果實能力的物質!?發現黑鬍子的弱點了嗎?

史麥利是因為吃了凱薩所給的飼料之後，才變了個樣子。他吃下了在腳邊突然出現、以為是惡魔果實的果實後，發生了大爆炸，變成了被稱為是『死之國』的毒氣。看看那時候凱薩說：「辛苦啦！『史麥利』……!!再見了」（第68集第676話）的這一段，可以想成這是**史麥利吃了兩顆惡魔果實之後，身體灰飛煙滅所發生的現象。**

或許凱薩無法接受四年前有毒氣氣體的實驗結果，為了製造更強的惡魔果實，他一再地進行著實驗也說不定。接著他的研究成果，就是這第二顆惡魔果實所產生的爆炸威力吧。也就是說，這是一次犧牲寵物的自爆恐怖攻擊。如果是這樣的話，可以想成凱薩也和貝卡帕庫一樣，一再地進行惡魔果實的研究，發現了各式各樣的性質和效果。如果不是這樣的話，SAD也不會誕生了吧！

若綁架凱薩而得知SAD成分的話，或許就可以掌握惡魔果實的真正本質也說不定。這麼一來就可以知道黑鬍子的特性和弱點了吧！可是，凱薩說：「『四皇』中的某個人靠著『SMILE』正在組織數百人的

『能力者軍團』」（第689話），相對的，黑鬍子收集能力的方式，卻是獵殺能力者。

黑鬍子便是將艾斯逮捕且交給海軍的人，對魯夫而言是個有著深仇大恨的對手。不過，在魚人島上吉貝爾一開始說到了黑鬍子的現況時，魯夫立刻就站起來跑去吃飯。在這之前談到赤犬時，明明可以看見他嚇得停止呼吸，用手壓著胸口上被他所打的傷，但是對黑鬍子的事情，他卻表現得毫不關心。這個動作應該是另有含意才對吧！事實上，在「推進城」裡雙方對峙時，魯夫對著談到了艾斯的黑鬍子，表現得怒氣沖沖且動手出拳。在艾斯死後的兩年之間，魯夫起了什麼樣的心境變化呢？

結成同盟時的魯夫，表情看起來一派輕鬆開朗。並不像當時任何一種他對黑鬍子所表現出的感情和表情。從這樣的表情和收集能力方法的差異來觀察的話，魯夫和羅想使之垮台的對手，很有可能是黑鬍子。

33

ONE PIECE
Final Answer

對於救命恩人，也是必須超越的高牆，與傑克之間將會對決嗎？

▼對於紅髮海賊團充滿謎團的航路之「某個假設」

傑克是魯夫之所以成為海賊的重要關鍵人物。一開始故事只將他描述為某個海賊團的頭目，但是隨著故事的進行，也揭露出原來他是羅傑海賊團的成員之一，而且還是四皇之一，是全世界不論是誰都認識的大海賊。

可是，仔細想想的話，傑克一行人的航海過程卻是一團謎。正如第1集）這句話所說，傑克們是於魯夫所居住的東方藍『佛夏村』出海再返航、再出海再返航持續著他的旅行。而且長達了一年以上的時間，傑克究竟在東方藍尋找著什麼呢？

「以這個村莊為據點來旅行，已經是超過一年以上的事了。」（第1話）

如果說當時的傑克還是剛出海的新人海賊的話，這是不可能的事。

在羅傑的船上見習時，他就曾經參加了「愛特・沃爾海戰」，很清楚他有著在新世界待過的經驗。而且「不少人把你和鷹眼決鬥的日子當成傳說流傳下來啊，在我耳邊也還很新鮮呢……你這麼厲害的傢伙，在『東方藍』斷了一條手臂回來時，不管是誰都大吃了一驚」（第45集第434話）從這段白鬍子所說的話中，可以看出在來到佛夏村之前，傑克就已經是實力足以和密佛格匹敵交戰的高手。

關於傑克來到東方藍的描述，在佛夏村之前還有兩次。一次是來到了羅傑遭到處決的『羅格鎮』，還有一次是要找耶穌布而拜訪了『西羅布村』。出身西方藍的傑克如果是要前往『偉大的航路』，為什麼要多次前往東方藍呢？因此成立了一個假設。

「傑克想要尋找某顆惡魔的果實吧！」的這個假設。

▼傑克所要尋找的惡魔果實，是「SMILE」嗎？

傑克以東方藍為據點的航海旅程中，到底在做些什麼呢？關於這點，唯一知道的事，就是他**「從敵人的船隻上搶奪惡魔果實」**。

紅髮海賊團的魯夫看見魯夫的手臂伸長的模樣，大叫著**「從敵船搶來的惡魔果實啊!!!」**（第1集第1話），接著當場就畫出了橡膠果實。依當時情況也許可以解釋為，魯夫在先前就看過惡魔果實圖鑑，所以在吃掉果實之前，就已經知道那是橡膠果實。而魯卻也可以非常正確地描繪出惡魔果實，這會是偶然嗎？或許紅髮海賊團是對於惡魔果實相當熟悉的組織也說不定。若從這點來推敲，傑克有可能是為了尋找特定的惡魔果實而來到東方藍。

魯夫被山賊踹倒，來救他的傑克還可以浮在海面上，可見當時他還沒吃下惡魔果實。可是之後，也並沒有畫傑克掉進海裡的場面。而在戰鬥場面中，除了在莫比‧迪克號上和白鬍子用刀交戰，在頂點戰爭時，挨了赤犬的一擊以外，並沒有多做描寫，雖然不能說他一定沒有得到惡魔果實的能力，但是不管哪一邊的可能性，都不完全是零。

在見習時期的傑克，對巴其提到他自己的夢想是「**如果我有自己的船，我打算要花點時間環遊世界。**」（第3集第19話）後來當他與白鬍子重逢時，他說：「**我已經環遊全世界的海洋了**」（第45集第434話）這應該可以表示他已經完成了自己的夢想和目的的意思吧！可是，傑克是不是吃了惡魔果實，還有他在東方藍做了些什麼，這並未超出預測的範圍外，我們除了期待之後的發展以外，別無方法。

傑克依然在尋找某個惡魔果實，不能否認那有可能便是可以用『SMILE』替代的動物系果實，可是，如果羅的提案是要讓傑克於四皇中垮台的話，恐怕魯夫應該會拒絕才對吧！確實傑克對於魯夫來說是一道得要越過的高牆，但是再怎麼說，那也是得靠「自己的力量」越過的高牆，這應該不是他與羅組成同盟的原因。

從四散的線索中來探討
海道的真實身分和實力

▼ 全貌尚未明朗的海道是怎麼樣的海賊？

目前為止，我們探討了魯夫和羅的同盟是將要對付四皇之中的哪個人，但是BIG MOM、黑鬍子、傑克，以及凱薩和『SMILE』之間，卻看不出有什麼詭異的關聯性。如果這樣的話，這兩人想使之垮台的四皇，必然很有可能是剩下來的海道。

以現狀來看，關於海道的情報，其他的四皇們也掌握不多。卡普說明關於四皇的情報時，海道只以剪影的模樣出現，真實的模樣為何不明，性格和能力等一切都不清楚。可是，或許從這些有限的情報中，我們可以推敲出他大概的輪廓。

首先，我們從「海道」這個名字來發想看看。事實上，有一種原產於中國的玫瑰科植物叫做『海棠』（譯註：在日文中和「海道」的發音相同）。說到在《航海王》之中，以花朵的名稱命名的角色，有在『女人島』登場的桑塔索妮雅（譯註：意思為「宮燈百合」）、還有瑪莉哥德（譯註：意思為金盞花）。那麼，海道會是出身於女人島的海賊嗎？

這是因為有極大的可能性表示，此外，「海道」並非是他的本名。在《航海王》所登場的角色大多是本名，也會有一般人給他們的通稱。比如說，魯夫是「草帽小子」，艾斯是「火拳」，密佛格是「鷹眼」等等。

因此，我們重新來看海道登場的兩個場面。第一次是在頂點戰爭之後，基德說了「『新世界』是由『四皇』所統治的海洋，『紅髮』、『海道』、『BIG MOM』……!!!」（第59集第581話）這樣的話。然後第二次，是吉貝爾說了「一般人已經將他和『紅髮』、『海道』、『BIG MOM』並列為『四皇』的其中一人了……!!!」（第66集第650話）這樣的話。不管是誰的台詞，都是以「通稱」將四皇的名字並列，也就是說這麼想來的話，「海道」也很有可能也只是通稱。

ONE PIECE
Final Answer

通稱並不是隨便取一取就可以的。以傑克來說，他的特徵就是一頭

「紅髮」，艾德華‧紐蓋特在他的海賊旗上，也畫上了他的一把「白鬍子」，夏洛特‧莉莉因為是個身材龐大的女性，因此被叫作「BIG MOM」，每一個通稱都表現出了該角色的特徵。這簡直可以說就是「名符其實」吧！這麼一來，「海道」這個名字，必定也包含了他的某種特徵在內。

「海道」、「會同」、「怪童」……儘管以日文中「KAIDOU」的發音，可以轉換成各種不一樣的漢字，但是也很有可能會變出異想天開、令人預料不到的名字由來，所以在此我們先做保留不多加揣測。

▼四皇都有弱點嗎？海道的弱點和SMILE的陷阱

儘管四皇擁有讓海軍退避三舍的壓倒性實力，但是他們並非真的是所向無敵，而是各自都有著自己的弱點。除了剛剛成為四皇之一的黑鬍子，我們就來詳細解說原四皇的弱點。

從羅傑的時代起，就活躍於第一線的白鬍子，抱著「**衰老**」的這個弱點。擅長劍技格鬥的傑克，則有著「**獨臂**」這個弱點。而細節尚不清楚的BIG MOM，是唯一的女性，這有可能會成為她的弱點。這麼一來，海道必定也有他的弱點所在才對。那麼，究竟是什麼弱點呢？

龐克哈薩特中，被當成是「**讓四皇垮台的重要關鍵**」的便是『SAD』，如果魯夫和羅把海道當成目標，他的弱點就會是『SMILE』。可是，以惡魔果實為弱點，就只會讓人想到『**不會游泳**』這件事，感覺利要大過弊許多。因此，我們尤其想關注的，是在於『SMILE』說到底仍是「**人造的惡魔果實**」這一點。

在現實世界中，人工複製的動物和基因改造植物，或許會帶有普通生物上所沒有的缺陷而引發爭議，以此類推，『SMILE』或許也帶有什麼缺陷或是制約也說不定。例如說，如果不定期服用，就不能持續能力的缺點的話，對於SMILE軍團來說，凱薩被綁架可說是中了他們的致命要害。

ONE PIECE
Final Answer

▼暗示了海道與凱薩的關係之眾多關鍵人物

事實上，其他還有與海道及凱薩有所關係的關鍵人物存在，首先是在海道所中意的『冬島』擔任警備人物，根據《ONE PIECE BLUE DEEP》，他的名字叫做「『鐵男孩』史考治」。沒錯，和凱薩所雇用的殺手「耶提COOL BROTHERS」的『史考治』名字一樣。這是單純的偶然嗎？《航海王》中雖然有許多角色登場，但是我們不認為尾田老師會把其他的角色也取同樣的名字。如果，這兩個人就是同一個人的話，就可以證明凱薩與海道之間有著密切的關係。

而且，來到這座島的多雷古，有前海軍少將將這樣的特殊頭銜，儘管他在海軍時代的事蹟並不清楚，從關於「和平主義者」，黃猿說到「**就算知道內情，也會感到無比絕望的**」（第52集第509話）以這句話來看，他或許是精通貝卡帕庫科學班的人物。加上多雷古對「要是被取下首級，海道絕不會默不作聲」的史考治說：「**這樣就好說話了。**」（第61集595話）完全可以看出他不擇手段要把海道給喚來的意圖。如果多雷古派出忠心的手下潛入海軍，發現了多佛朗明哥和海道之間的關係，或許他便因此放棄了無可救藥的政府，自己改當起海賊追捕海道也說不定。

與凱薩曾有過交流的多佛朗明哥和海道之間，也有著具有共通關係的人。他就是**「一時之間曾和『四皇』中的『海道』分庭抗禮、互別苗頭的海賊」**（第50集第483話）的人的指示下，被多佛朗明哥所殺的**『月光‧摩利亞』**。實際上，摩利亞敗給了魯夫，憑他是否可以和四皇的海道匹敵的這點來看，雖然還有些許疑問，但或許他們之間的鬥爭，不單純只是戰力之間的比試，和**「能力的屬性」**有關也說不定。

這麼看來，海道和多佛朗明哥當然有所關聯無誤，也可以看出他與凱薩身邊的人物有許多關聯。雖然還無法斷定，但是很有可能魯夫和羅想使之垮台的人，就是海道吧！

ONE PIECE

Final Answer

魯夫成為四皇的日子就要來臨？徹底探討四皇全被取而代之的假設！

▼新時代的新人抬頭，四皇全被取而代之!?

過去曾和羅傑分庭抗禮的白鬍子死了，一個時代便隨之落幕。從頭到尾見證了這個時代大事件的基德大聲高呼。「開始了啊!!!誰都沒見過的『新新時代』!!!」（第59集第581話）。

在頂點戰爭兩年後的『夏波帝諸島』上，之前位在前半海域中的海軍本部被遷移至此。這是指「取代了戰國的新『元帥』的覺悟」，直接在『四皇』所在的海域建立『本部』」（第61集第598話）這件事。從「『新世界』是『四皇』所統治的海洋」（第59集第581話）這句話看來也可以說，目前為止在新世界裡比起海軍，四皇的影響力更為強大，對於沒有其他強敵的四皇們而言，某種程度上算是一片自由的海洋。

可是，赤犬成為元帥後，海軍成為更頑強的正義組織，因此或許會直接出動擊潰四皇也說不定。其中也有像是基德一樣，不把四皇看在眼裡的新人。在這新時代的情勢中，所浮現的便是「四皇全被取而代之的假設」。

首先，取代白鬍子、控制了他的地盤的黑鬍子，也得到了四皇的稱號。如果之前的假設是正確的，魯夫和羅的同盟便會讓海道垮台吧！正如羅對克魯所說的，「不要慌，『ONE PIECE』不會逃走的……」（第61集第595話），羅的目的和魯夫一樣，是「ONE PIECE」。是不是因此需要「四皇」的稱號，雖然不清楚，但是應該也沒什麼，但是，魯夫的個性並不是追求地位和名聲的類型，對於通往「ONE PIECE」和「海賊王」的道路來說，沒有必要的東西他不會感到有興趣。這麼說的話，取代海道成為四皇之一的，便是羅了。

「幾天前，基德隊長的部下擊沉了我旗下的兩艘海賊船啵，損害慘重，事實上現在正需要一大筆錢啵」（第66集第651話）正如這句話所說，基德所看中的目標是BIG MOM。而且BIG MOM的陣營對這樣的事態，提到了「損害慘重」。對BIG MOM海賊團來說，損失兩艘船可是非

ONE PIECE
Final Answer

常慘痛。吉貝爾曾說「在『新世界』裡，屈身在『四皇』之一的旗下，是保護夥伴最好的方式。」（第66集第652話），但是羅卻說：「在『新世界』裡存活的手段只有兩個……!!屈身在『四皇』的旗下，或不斷地挑戰他們」（第67集第667話）。基德或許就屬於後者。兩艘戰艦被擊沉，亞普和霍金斯打算以同盟來提高戰力，再奪下BIG MOM的四皇寶座。受到重創的BIG MOM還有足夠的戰力，擊破被稱為「最惡的世代」、身價破億的三名新人所率領的海賊團嗎？被他們打敗的BIG MOM將四皇位置讓給領導同盟的基德，也是很有可能的發展。

對傑克來說，最大的難關就是已經被稱為四皇之一的黑鬍子。傑克的臉上有三道傷，全都是拜黑鬍子所賜。在頂點戰爭時，雖然他們之間面臨一觸即發的狀況，但是黑鬍子說：「和你交手——時機還未到啊……!!!」（第59集第580話）並就此撤退，未引發衝突。可是，這句話的箇中含意，也就是說「一旦時機成熟，就會開打」。五老星說到關於傑克時，評論說：「紅髮一旦有所行動，會是個燙手山芋，但他不會是為了私慾改變世界的男人」（第25集第233話）。另一方面，從黑鬍子得到黑暗果實的方法，和把『推進城』的囚犯拉進來當同夥的計畫，可以發現黑鬍子訂立了細密的作戰策略，積極地採取行動。傑克屬於以冷靜

態勢迎擊對手的類型，而黑鬍子是慎重出手、不打敗仗的類型。因此，黑鬍子和傑克之間的對決，當黑鬍子有著確實必勝的準備時，可以說傑克吃下敗仗的可能性很高。

要說誰最有可能攻下傑克，應該還是魯夫吧。如果，四皇的稱號，是經由一般民眾的評價所得來的，在頂點戰爭中展露頭角，與羅聯手使海道垮台的魯夫，作為四皇之一也是無庸置疑的才對。

ONE PIECE
Final Answer

A witty remark

One Piece World map

「我有讓『四皇』
其中一人垮台的
『計策』」

By 托拉法爾加 · 羅（第 67 集第 667 話）

王下七武海

～唐吉訶德・多佛朗明哥是D之一族嗎!?～

「簡單地說，
世界政府所公認的七名海賊
『七武海』，
是以掠奪未開墾的土地或是海盜，
將其收穫讓政府抽成，
被允許從事海盜行為的海賊們」

By 約瑟夫（第8集第69話）

成為掌握故事關鍵的勢力——王下七武海的條件是!?

▼將懸賞獎金一筆勾銷的海賊・王下七武海

『王下七武海』是與海軍本部、四皇並列為「偉大的航路」三大勢力之一，在掌握了故事關鍵的場面中，幾乎可以說是必定會登場的角色。魯夫會知道該組織的存在，是在香吉士加入草帽海賊團後的第8集第69話。賞金獵人約瑟夫對於樂觀看待「偉大的航路」旅程的魯夫簡單地說明了七武海的組織結構。約瑟夫說：**「簡單地說，世界政府所公認的七名海賊『七武海』，是以掠奪未開墾的土地或是海盜，將收穫讓政府抽成，被允許從事海盜行為的海賊們」**（第8集第69話）

本來海賊與敵對的政府締結協定的好處，就是可以將自己名下的懸賞獎金一筆勾銷，大赦他們旗下的海賊，但是另一方面，他們也有服從政府命令的義務，如果不聽從命令，就會被剝奪七武海的稱號。要成為

王下七武海之一，在決定克洛克達爾繼任者的會議中，前保安官拉菲特曾說：**「我是來推薦那個男人成為『王下七武海』的」**（第25集第234話）有著像這樣推舉某人出任的情況，以及像托拉法爾加・羅一樣，**「這傢伙是為了成為『王下七武海』，把一百顆海賊的心臟送到海軍本部的瘋子」**（第67集第659話）對世界政府貢獻了好處，展現了強大的實力而獲得稱號的情況。

另一方面，在被逐出七武海時，有像克洛克達爾一樣，與海賊戰鬥敗北，由世界政府判斷他已經不再適任，便強制剝奪他地位的人，也有像吉貝爾、汀奇一樣，自己宣布要脫離七武海的人。

世界政府原本是海賊的敵人，海賊卻改變了立場聽從他們的命令，對於其他海賊而言，是一種出賣海賊的選擇，就像羅一樣，會在海賊之間被叫為「政府的走狗」。至於加入的目的，有些人像漢考克一樣，是為了保護自己的國家。也有像黑鬍子汀奇一樣，是為了達到自己的目的而利用這個稱號的海賊，世界政府這方面對他的評價是：**「反正海賊……就是些胡作非為的亂黨……」**。

ONE PIECE
Final Answer

七武海與海軍本部和四皇並列為三大勢力之一，而且一旦有了空缺便要召開緊急會議加以補位，對於世界政府而言，是維持勢力均衡的絕對必要角色。當然，前提是要有能力的人才能成為七武海，但是成員卻具有流動性，從『推進城』一直到馬林福特頂點戰爭的這段時間前後，人員有大幅更新。

▼王下七武海的成員更替

在第8集第69話中，約瑟夫首次提到「王下七武海」的存在時，成員有綽號為「鷹眼密佛格」的喬拉可爾‧密佛格，與「魚人海賊團」的頭目吉貝爾。魯夫開始航海時，七武海的成員月光‧摩利亞、波雅‧漢考克、沙‧克洛克達爾、唐吉訶德‧多佛朗明哥、巴索羅繆‧大熊是七武海的成員。最早在魯夫一行人面前現身的七武海成員是密佛格，為了「打發時間」（第6集第50話），他在海上餐廳『巴拉蒂』的戰鬥中現身，以壓倒性的實力把索隆修理得體無完膚。可是，這時候他的頭銜只有「世界最強劍士」，密佛格身為「七武海」成員的事，是在之後約瑟夫的說明中才真相大白。

接著在第17集第154話中，把目標鎖定了「阿拉巴斯坦王國」的『巴洛克華克』的社長克洛克達爾現身，可是，他和魯夫的交戰吃了敗仗，巴洛克華克的惡行曝光，海軍派來的達斯琪說：**「奉世界政府直屬『海軍本部』的命令，要免除你的『敵船逮捕許可狀』以及政府賦予你的所有稱號和權利」**（第23集第211話），強制剝奪了他七武海的地位。

為了決定克洛克達爾的繼任者，在『聖地馬力喬亞』所召開的會議中現身的，有唐吉訶德‧多佛朗明哥，巴索羅繆‧大熊和喬拉可爾‧密佛格。然後，就是前保安官拉菲特所推薦的人選──黑鬍子馬歇爾‧Ｄ‧汀奇，他接手克洛克達爾的空缺，加入了七武海。

另一方面，月光‧摩利亞在『恐怖三桅帆船篇』中，說著**「趕快讓我當上海賊王吧!!!」**（第47集第455話）而登場。過去他曾和四皇的海道交手，由於名氣大，讓他得以加入七武海，成為維持世界平衡的力量，但是因為在恐怖三桅帆船被魯夫所擊敗，因此遭到世界政府下達抹殺令，從七武海成員中除名。可是，摩利亞的脫離被世界政府當成祕密，繼任成員直到頂點戰爭結束時，都還是空位。

ONE PIECE
Final Answer

波雅‧漢考克在魯夫被巴索羅繆‧大熊所傳送到的『女人島』中登場。第53集第516話中，以亞馬遜‧百合的女帝身分出現的漢考克，愛上了曾被她視為敵人的魯夫，之後了解魯夫的為人，成為暗中支持他的七武海成員。而且，吉貝爾在第8集第69話中，就已經出現過名字，但是卻直到第54集第528話時，推進城LEVEL6的監獄室裡，和艾斯一起遭到拘留的場面中才現身。白鬍子打算從世界政府手上營救艾斯，因為拒絕與白鬍子交戰而遭到逮捕。在頂點戰爭之後，便自行脫離了王下七武海。

在頂點戰爭中，除了吉貝爾以外，汀奇也宣布脫離王下七武海，包含摩利亞的脫離在內，共有三個人的空位。而以繼任者之一的身分登場的，是靠著實力加入王下七武海的「死亡外科醫生」托拉法爾加‧羅。他的初次登場是在第51集第498話中，在夏波帝諸島所舉行的人類拍賣會會場的觀眾席上，之後他在頂點戰爭時保護魯夫並為他治療。之後的兩年，他的懸賞金提高到了四億四千萬，他將一百顆海賊的心臟送到海軍本部，因此加入了王下七武海。

就現階段而言，七個人之中，有五名成員可以確認，但是剩下的兩名依然充滿謎團。可是，正如一開始所敘述的，王下七武海是維持世界

平衡的重要勢力之一，應該可以好好期待剩下的兩名在近期內現身才對吧！

ONE PIECE
Final Answer

探究唐吉訶德‧多佛朗明哥的野心和真面目

▼在政府、海軍、四皇之間搖擺的多佛朗明哥和惡魔果實

穿著以巨大羽毛所縫製的大衣，帶著太陽眼鏡，留著金髮。『王下七武海』的唐吉訶德‧多佛朗明哥給人的造型印象，只要見過一眼就讓人難忘。他在決定克洛克達爾繼任者的第25集第233話的會議中首次現身，目前為止還沒跟草帽一行人正面對決，而且關於他的能力和來歷還有許多謎團。

簡單的來看看到目前為止關於多佛朗明哥的情報，他對在西方藍的「魔谷鎮」敗給魯夫的貝拉密說：「我的手下⋯不需要你這種流氓⋯⋯‼」（第32集第303話）並殘酷地加以制裁。而且，在「夏波帝諸島」舉辦人口販賣拍賣會時，魯夫亂入所引發的場內大亂鬥之中，在負責處理拍賣的人口販子的後台裡，迪斯可說：「這不是你的店嗎‼」

（第52集第504話）對多佛朗明哥請求救援。也就是說，多佛朗明哥有著人口販子拍賣場老闆的身分。在頂點戰爭中，他以七武海一員的身分，與白鬍子海賊團交戰，但是在戰爭結束後（第59集第581話），他也受海軍本部的元帥──戰國的指示，以「高層的委託」為名義，肅清了摩利亞。

多佛朗明哥與政府和海軍之間，比起和其他海賊之間，有著更深的聯繫，在世界政府本部馬力喬亞，他與政府幹部的密談中說：**「和你們的交易要是變得無聊的話，我隨時都會退出『七武海』」**（第61集第595話），可以看出多佛朗明哥和政府之間，似乎正進行著某種交易。而且，在第68集第673話中，可以發現多佛朗明哥是一個叫作「Joker（小丑）」的地下組織仲介人。

現在正在進行當中的龐克哈薩特篇中，根據他的前部下──羅所說的話中，才發現就連海軍中將威爾可都是多佛朗明哥的部下。羅在龐克哈薩特的研究所中，入侵到了寫著「SAD」的巨大水箱前，多佛朗明哥說：**「這是叛變，鐵證如山……!!」**（第682話）對威爾可下達了將羅肅清的命令：**「把羅給我解決掉」**。

在第689話中，發現只有凱薩知道製造方式、被稱為是『SMILE』的，是動物系『人造惡魔果實』。在夏波帝諸島篇之中，多佛朗明哥說：**「『人口販賣』已經過時啦，笨蛋……!! 現在是『SMILE』的時代了」**（第52集第504話），『SMILE』這個字眼在此首度登場。第504話是在２００８年６月２３日，日文版的週刊少年Jump中所刊載的，經過了四年半，多佛朗明哥口中的『SMILE』的真實面貌才得以曝光。而且，因為凱薩說：**「聽說四皇之一已經利用『SMILE』組織了數百人的超能力者軍團……!!!」**（第689話），所以說多佛朗明哥便是將他命令凱薩製造的『SAD』賣給了製造『SMILE』的地下組織。和世界政府的高層交易，派間諜混入海軍，也和四皇作交易。在暗地裡到處買賣的多佛朗明哥的生存之道，和向來正面對決的魯夫肯定水火不容。對凱薩發怒的魯夫，和羅聯手與多佛朗明哥一決勝負的日子，或許就快到了也說不定。

▼多佛朗明哥是「Ｄ」之一族嗎？

在《航海王》之中，雖然存在著許多的謎團，其中『Ｄ之一族』的「Ｄ」代表的是什麼意思，這在粉絲之間也是個多年不解的疑問。在本

系列的第一冊中，假設了『D之一族』是像『空島』的居民和『香狄亞』的倖存者一樣，是長著翅膀的『月之人』的後裔，和青海人或是巨人族通婚的結果，遺傳變得淡化薄弱，因此沒有了翅膀，反過來說，『空島』的居民之所以還長著翅膀，是因為繼承了『D之一族』、『月之人』深厚的血緣這樣假設。

現在，像是「蒙其‧D‧魯夫」一樣，中間名字有個D字的人物，還有「哥爾‧D‧羅傑」、「蒙其‧D‧多拉格」、「蒙其‧D‧卡普」、「波特卡斯‧D‧艾斯」、「波特卡斯‧D‧露珠」、「馬歇爾‧D‧汀奇」、「哈古瓦爾‧D‧薩烏羅」這八人。其中似乎有誰知道**『D之一族』**的含意，也有像魯夫一樣什麼都不知道的人，但很遺憾的，『D』的含意目前依然是一團謎。

可是，應該也可以把多佛朗明哥想成是「D之一族」才對吧？現在他的名字雖然是寫成「唐吉訶德‧多佛朗明哥」，可以將它分解為「唐吉訶德‧多‧佛朗明哥」。用英文就會寫成Donquixote D Flamingo，**「D」就變成了它的中間名**。而且在第57集第561話中，克洛克達爾叫多

ONE PIECE
Final Answer

佛朗明哥是「佛朗明哥這傢伙」。這應該就是將多佛朗明哥的名字加以分解的伏筆。

▼從十七世紀的小說《唐吉訶德》所推演出來的妄想論者說

多佛朗明哥的姓是唐吉訶德。說到《唐吉訶德》（Don Quixote），原本是十七世紀的西班牙小說家米格爾·德·賽凡提斯·薩維德拉（Miguel De Cervantes）所寫的著名小說。我們在此簡單地說明一下它的故事：超愛看騎士小說的男主角唐吉訶德妄想自己是位騎士，帶著他的侍從桑丘·潘沙（Sancho Panza）和瘦弱的愛馬羅奇納特（Rocinante）出外冒險的故事。他把風車當成是龍和他戰鬥，結果吃了敗仗。這本小說中的唐吉訶德，是個沉溺幻想的男人，成了眾人的笑柄。

另一方面，《航海王》裡的唐吉訶德·多佛朗明哥卻沒有做出任何成為眾人笑柄的古怪行動，但是他卻曾說過：「——就快要開始了，快點!!趕快準備好!!!只有真正的海賊才能存活的世界就要來了。」（第32集第303話）預言了新時代的到來，前部下羅則反駁說：「……!!我已經

弄壞了齒輪，無論是誰都不能回頭了!!!」（第690話）

與世界政府、海軍、四皇有著深厚的聯繫，經常說出如處於世界中心一樣台詞的多佛朗明哥的模樣，從羅的眼光看來，就像是《唐吉訶德》小說的主角一樣，是個妄想論者也說不定。在龐克哈薩特篇中，草帽一行人和羅與多佛朗明哥的部下威爾可和凱薩對峙。多佛朗明哥現身，揭露他盲目的自我中心論，只是時間早晚的問題。

ONE PIECE
Final Answer

托拉法爾加・羅和草帽一行人不可思議的關係

羅與魯夫是在夏波帝諸島篇人口拍賣的會場初次見面。對民眾而言，「不能忤逆天龍人」的常識，魯夫輕易地就打破了，羅說：「你讓我看了有趣的東西」（第52集第503話），他對於無拘無束的魯夫感到充滿興趣，提出要聯手對抗海軍的邀請。

之後，在頂點戰爭中，他救了奄奄一息的魯夫，並對他施以外科手術，告訴在女人島上現身的雷利，讓魯夫安靜修養後便出海航行。兩年後，他們在龐克哈薩特重逢時，魯夫對羅答謝說：「我的救命恩人啊!!!」羅回答說：「我只是一時興起而已」（兩段都在第67集第663話）但他也說：「在這種地方死掉也太沒意思了!!」（第59卷第578話），可以想成他是有心要救魯夫一命的。

正如之前所述，對羅而言，草帽一行人抵達龐克哈薩特，出乎了他的預期，很難想成是因為當初就打算與他結成同盟，才救他的性命。

以現在而言，已知道羅有著打倒四皇，以及粉碎多佛朗明哥所說**「勢不可擋的豪傑們所建立的新時代」**的未來預想圖這兩個目的，魯夫則是正如他所公開宣布的，目的是「當上海賊王」，但最終的目標並不清楚。

可是，羅為了達到目的之一──粉碎多佛朗明哥的未來預想圖，就得挑戰多佛朗明哥所準備的**「豪傑們」**，並且獲勝才行。這些豪傑如果是在暗處的布拉格以及和四皇不相上下的海賊，就得擁有無論面對什麼敵人都毫不恐懼的夥伴且一起並肩作戰。魯夫對於敵人從未表露出一「恐懼」，羅則對於無論敵人是誰都正面迎戰的魯夫的性格深感興趣，要達成顛覆多佛朗明哥的未來預想圖的這個目標，他便將魯夫當成為毫不畏懼戰鬥的夥伴候選人，才救了他的命也說不定。

ONE PIECE
Final Answer

▼ 羅想打倒的四皇，還有另一人的可能性

就來探討這樣的可能性。

羅對魯夫說：「**我要讓『四皇』其中一人……垮台!!!**」（第67集667話）之後，他說：「**你再笑也笑不了多久了，事情可不會照你預期的來進行**」（第690話），對多佛朗明哥宣戰。前不久，雖然我們提到「**羅想要打倒的四皇應該是海道**」，但或許是「**BIG MOM**」也說不定……我們

首先，魯夫說：「**這樣啊……好吧，說定了**」（第68集第668話）立刻答應和羅結為同盟，以其中的可能性來考量的話，想要打倒的四皇應該是和魯夫有著相當過節的人才對。不太可能是傑克和尚未接觸過的海道，只能往黑鬍子或BIG MOM的方向來想。

黑鬍子是奪取白鬍子的能力，讓頂點戰爭陷入混亂的罪魁禍首。但黑鬍子現身之時的最後，魯夫正因為艾斯的死，失去了自我意識，陷入無法應戰的狀態，因此很難想成魯夫和黑鬍子之間有什麼直接的過節。

另一方面，BIG MOM在魚人島宣布開戰，對魯夫來說，為了魚人島的和平，她是非得要打倒不可的對手。龐克哈薩特篇中，凱薩說「聽說『四皇』之一，正利用『ＳＭＩＬＥ』組織數百人的『超能力者軍團』……!!!」（第689話）。可以想成凱薩所製造的『ＳＭＩＬＥ』是動物系的人造惡魔果實，因此在此登場的四皇的部下以動物系的超能力者佔了大多數。看看BIG MOM的部下們，在魚人島所出現的BIG MOM海賊團的戰鬥員波哥姆斯是獅子的模樣。或許可以想成波哥姆斯是吃了人造的惡魔果實，而成為動物系能力的「能力者軍團」一員。羅只要打倒BIG MOM海賊團，便可以粉碎多佛朗明哥的未來預想圖，魯夫則可以佔領魚人島成為自己的地盤，雙方的目的一致，要將BIG MOM打倒的可能性也不能完全否定。

不過，以魯夫的性格來考量，感覺像是會說出「我要打倒所有的四皇」這樣的話，所以或許可以想成他原本並沒有設定要打倒誰，只是單純的很憧憬「海賊同盟」這個詞所以就答應了……

ONE PIECE
Final Answer

巴索羅繆・大熊已經不是王下七武海了嗎？

▼完全機械化的大熊變得怎樣了呢？

巴索羅繆・大熊曾以王下七武海一員的身分登場，在第60集第587話中，發現他原來還是革命軍的幹部。他擁有「肉球果實」的能力，在他手上的肉球具有把任何東西彈飛的能力。他在夏波帝諸島上，把被海軍逼得窮途末路的草帽一行人打飛，解除了他們的危機。之後，他接受了有著世界上最強腦袋的天才科學家貝卡帕庫博士的肉體改造手術，成為了人類兵器「PX-0」，在頂點戰爭時現身與小歐斯Jr.對決。頂點戰爭結束後，他持續保護著草帽一行人的船，千陽號。為了兩年後的重逢，確認了佛朗基在千陽號之前出現後，大熊便消失不知去向。

現在，大熊已經完全成為了人類兵器，只聽從政府的命令行事。即使他死守著千陽號，也是在失去自我意識之前，接受了貝卡帕庫博士的

程式設定所採取的行動。在他成為人類兵器之前，還曾是革命軍的幹部。他一方面和草帽一行人對戰，結果卻採取了保護魯夫他們的行動。

革命軍的領袖或許與魯夫的父親蒙其・D・多拉格之間有著什麼關係存在。

他加入王下七武海當間諜，甚至以自己的身體進行人類兵器的實驗，表示對世界政府的順從，或許這也是革命軍的命令之一。進入七武海之前，他是被稱為「暴君」的強大海賊，因此很難說他是對政府言聽計從，或許他這麼做有他身為海賊的目的也說不定。現在他的行蹤不明，但是或許將來會有一天，他會以革命軍一員的身分，在草帽一行人的面前現身。

ONE PIECE
Final Answer

鷹眼密佛格沒有海賊團嗎？

▼大多是單獨行動的密佛格沒有部下嗎!?

有著「鷹眼」這個綽號的喬拉可爾・密佛格第一次的登場，是在第6集第50話的海上餐廳。他把索隆打得體無完膚，卻也認同了他的劍士魂。在決定克洛克達爾的繼承人會議上，他以旁觀者的立場出席參加，多佛朗明哥說：**「最出乎意料的男人到場了啊」**（第25集第234話）暗示了密佛格在七武海中相當不合群。而且，在頂點戰爭中，他受到世界政府的要求，與白鬍子海賊團交戰，但是傑克要來結束戰爭時，他卻說：**「我只答應要和『白鬍子』交戰，『紅髮』沒有在約定範圍內……」**（第59集第580話）迅速地脫離了戰線。而且在頂點戰爭之後，為了超越密佛格，索隆拜密佛格為劍術老師，密佛格認同了索隆的心意，兩人便成為了師徒。

就像這樣，密佛格基本上是單獨行動，可以確認沒有**「密佛格海賊團」**的存在，也不像多佛朗明哥一樣有**「手下」**在。雖然密佛格以『磁鼓王國』的古城遺跡為據點，在他的身邊有摩利亞的手下培羅娜，但是培羅娜依然崇拜著摩利亞，密佛格說：**「我不在的時候妳們擅自住了進來的吧！」**把她當成外人來看。

而且，作為海賊團象徵的海盜旗，在漫畫中也並未登場。在動畫的周邊商品中，雖然有海盜旗，但只是在黑旗子上面畫了一把劍，很難說是海盜旗。

而且，身為王下七武海的一員，他在故事剛開始的部分就出現了，但是他原本的懸賞金和過去的背景完全未曾公開。之後的故事發展，應該會說明密佛格的野心，還有他為什麼沒有帶著海賊團而單獨行動。

ONE PIECE
Final Answer

漢考克會為了她所愛的魯夫挺身而出嗎？

說到加入王下七武海的人物中，幫助魯夫最多的人，就屬女人島亞馬遜・百合的女帝，九蛇海賊團的團長波雅・漢考克。漢考克愛上了被巴索羅繆・大熊打飛到了女人島的魯夫，在救出艾斯時，漢考克幫助魯夫潛入了推進城，在頂點戰爭中與白鬍子海賊團交戰之時，她也同時想辦法阻礙想要攻擊魯夫的海軍。而且她不只是藏匿受傷的魯夫，還幫助他進行獲得霸氣的修行，兩年之後草帽一行人再集合時，她把魯夫送到了夏波帝諸島的近海，對魯夫一往情深、竭盡所能。

把魯夫當成是「船長」和「海賊」而仰慕的人雖然滿坑滿谷，但是把他當成是個「男人」來愛慕著的，應該就只有漢考克一個人了。「漢考克」這個名字，應該是源自於十九世紀時，**一生投入於研究橡膠的英**

國發明家湯瑪斯・漢考克（Thomas Hancock）。可以把漢考克想成就像是熱愛橡膠的湯瑪斯・漢考克一樣，可能會一直愛著擁有橡膠果實能力的魯夫。

漢考克有著女人島女帝的重要地位，因此開始新世界的旅行之後，若要與草帽一行人同行，或是在後頭跟著他們，都不是件容易的事。可是，兩次在女人島的生活、頂點戰爭等，在魯夫身為海賊面臨轉振點時，她必定會現身。漢考克說過，**「有必要的話，我們九蛇海賊團隨時都可以成為你的助力!!請你不要忘了」**（第 61 集第 599 話）因此，無論是不是在新世界，魯夫需要漢考克時，她必定會一路奔向魯夫，再度出現。

下次，漢考克在魯夫面前現身之時，或許就是魯夫要成為海賊王的轉振點時吧！

ONE PIECE
Final Answer

月光・摩利亞在草帽一行人面前再度現身的可能性

▼突然間消失的月光・摩利亞到哪裡去了？

月光・摩利亞原本為懸賞金三億兩千萬貝里的海賊，之後加入了七武海，但是在恐怖三桅帆船被魯夫擊敗後，在頂點戰爭時應世界政府的要求，以王下七武海的身分，加入對抗白鬍子的戰線中。多佛朗明哥對他說：「**你要背負七武海這個稱號的實力，已經不夠了……！**」（第59集第581話）在馬林福特的城鎮裡被多佛朗明哥和巴索羅繆・大熊所肅清，被當成是在「**頂點戰爭中戰死了**」。

之後在紅土大陸聖地馬力喬亞，與世界政府人士會談的多佛朗明哥說：「**這不是在比喻，他真的當場啪一下不見了！！**」（第61集第595話）暗示了摩利亞可能還活著，接著多佛朗明哥還說：「**只要他不要變成殭屍復活就好了……！**」（第61集第595話）。正如之前所述，多佛朗明哥的

預言中，摩利亞應該很有可能會變成殭屍，在草帽一行人或是在世界政府面前出現。

▼摩利亞依然是王下七武海的一員嗎？

由多佛朗明哥所說的話來推測，遭到肅清的摩利亞使用了某種能力而存活了下來。而且，在日本週刊少年的附錄《新世界時代》中，刊載了標題為〈**近日傳出了摩利亞依然活著的目擊情報**〉的文章。被世界政府所抹滅的摩利亞，這時候當然已經從七武海中遭到了除名。可是並沒有出現已經決定摩利亞後繼者的情報，加上他的通緝公告也暗示著摩利亞可能還算是七武海的一員。

根據2012年3月20日～6月17日所舉辦，還有2013年1月底所舉辦的「尾田榮一郎**監製**『**航海王展**』～**原稿Ｘ影像Ｘ體感的航海王**」中所展覽的通緝公告中，艾斯和白鬍子等已經死亡的海賊，通緝公告上會被蓋上「DECEASED」（死亡）的印章，但是摩利亞的通緝公告上，卻被蓋上了「CASE CLOSED」（結案）。這與從海賊加入王下七武海的結果一樣是「CASE CLOSED」，這麼想來，可以想成多佛朗明

ONE PIECE
Final Answer

哥讓他逃走，摩利亞依然是王下七武海一員的狀態。

▼奪走死人的身體，潛藏在其中的可能性

摩利亞擁有『影子果實』的能力，可以把人和自己的影子切開，潛入屍體或其他人類的影子之中，成為影子的主人，與屍體或其他人類的能力融合。而且不只是其他人的影子，就連自己的影子都可以脫離，影子和身體分別在不一樣的地方行動，或是在兩個地點和影子交換。他在多就是說，在身體遭到危險時，他可以與在不同場所的影子果實的能力。而且，他可以讓佛朗明哥面前消失，或許就是使用了影子果實的能力。雖然摩利亞被魯夫打殭屍吸收自己的影子，自由自在地讓屍體變形。雖然摩利亞被魯夫打敗，在頂點戰爭時未能有活躍表現，但是因為他會使用影子果實的能力，是個麻煩人物。他甚至可以讓自己的影子進入死人的身體之中加以控制，因此當然有可能「變成了別人」。做個極端的假設，如果他挖出白鬍子或艾斯等死者的墳墓，將他們的屍體弄到手，就有可能變成了白鬍子或艾斯。舉例來說，如果他附身到艾斯身上，使得**「火焰果實」**與摩利亞的**「影子果實」**融合的狀態下，或許會在草帽一行人面前現身告訴他們說：**「其實我還活著……」**。儘管艾斯的死，讓身為海賊的魯夫

有了很大的成長，但是敬愛的哥哥在面前死去，同時也在他身上留下了心靈創傷。可以想成魯夫唯一的弱點，就是無法樂觀地接受過去。因為摩利亞也參加了頂點戰爭，應該了解魯夫和艾斯之間的深厚情誼。在過去，摩利亞有著在「新世界」與四皇之一的海道交手的經歷，或許會從此開始發揮本事。

小丑巴其已經加入了七武海了嗎？

▼從世界政府收到的「傳令蝙蝠」，內容是要他加入七武海嗎？

現在王下七武海的空位確定有兩名。可是，世界政府最高位階的掌權者五老星，在克洛克達爾失勢後說：**「不快點找到後繼者的話，小洞不補可會成為大洞」、「『三大勢力』的陣營一旦崩壞，會直接對世界造成衝擊，一定要維持均勢才行」**（兩段都在第25集第233話）當場召開了會議，應該可以立刻就選出後繼者。儘管除了羅以外，並沒有描寫到有其他新成員加入七武海，所以可以想成他們早就已經決定好人選了吧！

首先，加入七武海的手續，在第63集第624話中描寫了吉貝爾決定加入的場面。當時世界政府送出傳令蝙蝠，飛往懸賞獎金兩億五千萬貝里的吉貝爾身邊，要求他加入七武海。就這樣，**可以想成從世界政府送出**

給海賊的契約書，便是利用這傳令蝙蝠。和這時候的吉貝爾一樣，從世界政府直接收到這傳令蝙蝠的，就是小丑巴其。這是在第60集第593話，巴其海賊團復活時所發生的事。雖然沒有明確的表示出內容，但是Mister3驚訝地說：「……這真是不得了的內容啊」（第60集第593話）政府送給巴其的通知，內容應該就是邀請他加入七武海吧！

▼不戰而勝且成名的巴其是海賊中的大人物

身為海賊，未具有足夠威脅性的實力，是不可能加入得了七武海的。巴其這號人物，身為巴其海賊團的團長，懸賞獎金一千五百萬貝里。吉貝爾的懸賞獎金是兩億五千萬貝里，才得以收到七武海的加盟狀，這麼想來，巴其的懸賞獎金真是連零頭都算不上。從推進城逃獄事件到頂點戰爭來看，他是好不容易才倖存下來的，也沒有立下什麼搶眼的戰績，他還說：「**當然是有兩個七武海在的地方比較安全啦!!!**」（第56集第564話）個性也是只挑對自己有利的立場，見風轉舵的類型。光是以這點來看的話，巴其的實力遠遠不足以加入七武海。

可是，不考慮巴其個人的實力，放大來看巴其的背景和夥伴的話，總合起來是個具有實力的海賊，從他在海賊團中的事蹟便可分曉。巴其原本是羅傑的船員，有過和四皇的傑克稱兄道弟的經歷。他和魯夫、吉貝爾一同前往馬林福特搶救艾斯時，自己的過去被海軍給抖了出來，巴其害怕地說：**「完蛋了⋯⋯!!，這件事被抖出來以後，鐵定會被政府給盯上的!!」**（第56集第549話）隱瞞著過去的經歷過著海賊生活的巴其，因為被海軍洩了底，命運有了極大的轉變。

頂點戰爭時，正如他被眾人所評價的**「明明就那麼弱⋯⋯」**（第56集第549話）和**「那他為什麼這麼卑鄙⋯⋯!!」**（第56集第549話），對巴其而言不需要實力，可是卻在偶然間不只和羅傑、傑克，還和雷利曾經同船過，身邊盡是些知名海賊，讓巴其的身價也跟著水漲船高，推進城的囚犯們對他崇拜地高呼：**「巴其船長!!你果然是個不得了的人物啊!!!」**（第56集第549話），讓他受到了眾人仰慕。推進城犯人們的懸賞獎金，雖然比巴其本人還高，但巴其掌握了這群人之後，巴其海賊團便進化成了一支相對強大的海賊團。

而且，巴其也有著「瞎掰」這項本事。前往馬林福特的途中，要召集推進城囚犯們時，他光是靠著三寸不爛之舌，就讓他們團結一心。相對於大部分展現自己的強大實力來召集夥伴的海賊而言，巴其不是展示力量，也就是不用鬥爭的方式，就增加了同夥，這應該可說是巴其的才幹之一吧！

而且，巴其也有著「瞎掰」這項本事。

對世界政府而言，與其將懸賞獎金低、個人戰力又弱、卻與知名海賊有過往來的巴其當成敵人，或許將他變成自己手下的海賊比較妥當。

「不戰而勝且成名」的巴其或許意外的擁有足夠資格可以加入七武海也說不定。

ONE PIECE
Final Answer

王下七武海還會有更多成員異動!?

▼王下七武海與草帽一行人之間的微妙關係

王下七武海是與海軍、四皇所構成的三大勢力之中，成員最常更換、異動的組織。過去兩年間，克洛克達爾、吉貝爾、汀奇，還有現在行蹤不明的摩利亞脫離七武海並且被肅清。現在的成員是密佛格、多佛朗明哥、大熊、漢考克和羅。加上收到了世界政府傳令蝙蝠的巴其來看的話，除了多佛朗明哥以外，其他人與草帽一行人都有過交情。

密佛格是索隆的師父，巴索羅繆・大熊曾經幫助過草帽一行人。漢考克愛上了魯夫，羅是魯夫的救命恩人，而且和他結為了同盟。巴其也曾和魯夫一同前往馬林福特救人。因此，將來的王下七武海，或許也是和草帽一行人親近的人。

多佛朗明哥尚未和草帽一行人直接對決過。可是，他曾對世界政府的官員說過：**「和你們的交易若變得無聊的話，我隨時都會退出『七武海』……」**由這句話看來，可以想成多佛朗明哥將來會自行脫離七武海，空出一個席位。

七武海是與政府訂立協定，卻又各自聲名遠播的海賊集團。七個人聯合起來的話，應該有足以與海軍匹敵的實力吧！隨著王下七武海的成員異動，要是他們和有交情的魯夫及草帽一行人達成協定的話，就有可能改變海上的勢力版圖，以下犯上來對抗政府。

七武海的成員們並不會對政府言聽計從，或許有一天……魯夫會和七武海一起迎戰政府和海軍也說不定。

ONE PIECE
Final Answer

One Piece World map

「那麼，命運啊……
次世代之子的性命
就到此了結了嗎……
或是能從這把黑刀下
逃走呢………!!!」

By 喬拉可爾‧密佛格〈第 57 集第 560 話〉

海軍本部

～赤犬的徹底正義是恐怖統治嗎!?～

「就算在海軍之中，
有著上將頭銜的
也只有三個人……!!!
『赤犬』、『青雉』、『黃猿』，
在他們之上君臨天下的，
只有戰國元帥」

By 妮可‧羅賓（第34集第319話）

以正義之名，為保護世界的海洋與海賊戰鬥的一大組織「海軍本部」

▼在世界各地與海賊作戰的海軍人數究竟有多少人呢？

頂點戰爭之前曾位在『馬林福特』，現在則位於『新世界』的海軍本部，根據第45集第432話扉頁上的『階級列表』，世界政府內的最高階級為總帥。

在「聖地馬力喬亞」，戰國曾與**世界政府全軍總帥**空古見面。在之前提到的列表中，所記載的並非是「海軍總帥」，而是「（世界政府）總帥」，因此海軍本部中的最高階層，想來應該是戰國（現在是赤犬・盃）。

而且，這份「階級列表」中，海軍組織的最高階級是元帥，世界政府則被區分為上層組織，因此海軍和情報組織ＣＰ（ＣＩＰＨＥＲ ＰＯＬ：世

界政府直屬的祕密間諜機關）一樣，是直屬世界政府的組織。

卡普還附加說明了關於四皇：**「能夠阻止這四個人的，就是『海軍本部』」**（第45集第432話），都可以想成這是**「海軍支部」**和**「海軍本部」的戰力差別**。就算在海軍之中，海軍本部是為了偉大的航路、尤其是為了維持新世界的和平，所特別強化戰力的組織。在此特別讓人好奇的是，海軍究竟有多少名士兵？

頂點戰爭之前，從世界各地召集士兵前來，說是有**「總數約十萬人的精銳」**（第56集第550話），**「精銳」**可以想成聚集而來的十萬人是海軍所屬的一部分士兵。順帶一提，現實世界中最大規模的海軍是美國海軍，現役軍人加上預備役軍人共四十三萬名。還有，日本海上自衛隊的海上自衛官是四萬五千名。

雖然這無法單純地拿來比較，但是**「總數約十萬人的精銳」**，在《海賊王》的世界裡海軍所屬的士兵，想必是相當龐大的數量才是。

ONE PIECE
Final Answer

大航海時代，海賊擊垮率領著無敵艦隊的西班牙海軍

▼海賊打垮無敵艦隊的史實，會成為最終決戰的原型嗎？

《航海王》的世界中，黃金梅莉號在現實世界裡，是十五世紀左右的大航海時代主流的卡拉維爾帆船（Caravel），因此想必在時代考證上，以這大航海時代為基礎的部分佔了大多數。

說到大航海時代的海軍，與鄂圖曼帝國交戰獲勝而被稱為無敵艦隊的西班牙海軍相當有名。和《航海王》的海軍不一樣的是，西班牙海軍是為了國防和侵略為目的所組成的軍隊，但是1582年的英西戰爭之中，留下了與進行海盜行為的英國私掠船交戰的紀錄。

所謂的「私掠船」，在《航海王》中，就像是王下七武海一樣，是國家政府允許對敵國進行掠奪行為的私人船隻。英西戰爭是宗教問題和

侵略等導火線所引發的，但是英國私掠船對西班牙的船艦和殖民地的海盜掠奪行為，才是西班牙國王投入戰爭的最大主因。

儘管西班牙的海軍以強大的大型帆船裝載巨大的大砲，攻擊了包含私掠船在內的英國海軍，但是卻因為龐大笨重，遭到英國海軍之中小巧靈活的私掠船所耍弄而慘敗。

這時候所留下的紀錄則成為，**率領私掠船的船長為巴吉魯・霍金斯的創作原型約翰・霍金斯（John Hawkins），還有X・多雷古之創作原型為法蘭西斯・多雷古。**

雖然在《航海王》中，目前為止應該沒有和海戰等史實有關的章節，但是其中所登場的船隻形式和海賊的名字，與現實世界的「大航海時代」為參考原型的應該有很多。這麼想的話，私掠船耍弄西班牙海軍的這段史實，說不定會變成最終決戰時，霍金斯和多雷古耍弄海軍的痛快場面之參考範本。

ONE PIECE
Final Answer

既然有海軍的話，世界政府還有直屬的陸軍和空軍嗎？

▼空古的頭銜是「世界政府全軍總帥」的理由

身在聖地馬力喬亞的空古，是「世界政府全軍總帥」。

如前面「階級列表」的驗證，當時的海軍元帥戰國使用敬語對他說：「——比起那件事，空古先生，下一任的『海軍元帥』，我想推薦『青雉』」（第60集第594話），因此他的地位比海軍元帥還要高無誤。

可是這裡所說的「全軍」是什麼意思呢？

有兩種可能性，首先就是將CP這樣的間諜機關單位等，世界政府直轄的組織也包含在內，為了方便行事而稱之為全軍。

另一種可能性，就是除了海軍以外，還有陸軍和空軍的存在，所以合稱為「全軍」。

在第1集第1話，有山賊登場這點來想，對抗海賊的勢力是海軍，可見對抗山賊的勢力應該就是陸軍。

可是，如果陸軍是為了對抗山賊而存在的話，並沒有由世界政府直轄的必要，應該是為各國和自治機構所組織的陸軍應該比較說得過去。

而且，在『可可亞西』有源造駐守，可見各國有著治安維持組織，對抗山賊應該有足夠的效力。

這麼想來，對於在世界各地的海賊，要遏止他們的犯罪，要由佔有全世界一百七十個加盟國的世界政府所直轄，應該是理所當然的。

接著，關於空軍的存在，目前位在斷崖絕壁的紅土大陸，於雲端也看不見的高度上的聖地馬力喬亞，若是前往那裡，或許有飛機存在，這樣的可能性應該不能說是零。或許不久後，就會畫到空軍保護著各國首腦的飛行船，飛往馬力喬亞的場面。

ONE PIECE
Final Answer

艾斯比魯夫的懸賞獎金更高的理由是什麼?

▼對政府的危險程度而訂定的懸賞制度

海賊們的通緝公告上所寫的懸賞獎金的金額,在海軍本部的會議中有過**「雖然是破例,但是我們判斷這絕不算高」**(第11集第96話)這樣的發言,可以知道決定權是在海軍本部手上。而且,青雉也說:**「懸賞獎金的金額不只是表示那傢伙的力量,也表示他對於政府的危險性」**(第34集第320話)。

魯夫的懸賞金一開始被通緝時就破例是三千萬貝里,接著發生了『艾尼愛斯大廳』毀壞的事件,因為他涉入這破天荒的大事件,因此懸賞金飆升至四億貝里,但是即使如此,依然還是不及艾斯的最終懸賞獎金。

儘管艾斯的懸賞獎金在本篇之中並未描寫到，但是在2012年尾田老師所監製的「航海王展」之中，發表過他的懸賞獎金是五億五千萬。懸賞獎金反映了「對政府的危險度」高低，這樣的話，革命軍多拉格的兒子魯夫的懸賞獎金，應該要更高才對，但是想想應該還是不及身為羅傑的兒子，而且頭銜還是白鬍子海賊團第二隊隊長的艾斯才對吧！

羅加入七武海時，是四億四千萬，基德現在是四億七千萬，因此，或許四億到五億前後的懸賞獎金，是新世界知名海賊的平均值。羅和基德都是在頂點戰爭後兩年間，懸賞獎金大為上升，但是在這段時間內，草帽一行人並沒有活動，根據今後的發展，魯夫的懸賞獎金相當有可能會超越艾斯。這麼想的話，尚未發表的四皇和羅傑的懸賞獎金到底是多少，十分地令人好奇。海軍本部，王下七武海還有四皇並稱為三大勢力，想必懸賞獎金的金額也相當龐大。

ONE PIECE
Final Answer

屬於四皇地盤的新世界，是無法無天的地區嗎？

▼就算掌握情報，海軍也無法輕舉妄動的理由

海軍本部與王下七武海，還有四皇這三大勢力是「**一旦失去平衡，安穩的世界就會崩潰**」（第45集第432話）的強大力量。因為這三大勢力而形成的平衡，就像是司法上的三權分立一樣，是現實世界中經常見到的模式。

像這樣所謂的「**三方對峙**」的狀態，以江戶時代的故事中曾經出現過的自來也與對手之間的關係為例，使喚巨大青蛙的自來也，與使喚蛞蝓的綱手和使喚蛇的大蛇丸這三者之間的對手關係，蛇雖然可以一口氣就吃掉青蛙，但是留下了蛞蝓，牠的黏液就會把蛇溶解。而且，蛞蝓雖然可以贏得了蛇，但是卻會被青蛙吃掉。這三隻動物待在一起的話，就會變得動彈不得，便形成了「三方對峙」這樣的狀態。

在《航海王》的世界中，這三大勢力之間的關係也是一樣。海軍如果擊潰了四皇之一，這時候喪失了大量兵力的話，就沒有餘力來對付海賊。很有可能四皇和王下七武海便會擴大勢力至被擊敗的四皇原有的地盤。

而且，三大勢力的平衡崩潰的話，對一般民眾也會造成影響，這也是很大的問題，在白鬍子死後，可以發現他的地盤上就有許多海賊入侵（第59集第581話）。

因此，海軍本部即使掌握了與白鬍子和傑克的接觸，以及四皇動向相關的情報，仍不敢輕舉妄動。

也就是說，可以想成以新世界的秩序而言，四皇很明確地表示出自己的地盤所在。當然，以海軍本部的認知，四皇的存在，本身就是「無秩序狀態」，但或許是**由於「三方對峙」的狀態，這樣的無秩序才得以維持吧**。

ONE PIECE
Final Answer

海軍大將就像「桃太郎」一樣，保持犬、猿、雉這三上將體制嗎？

▼ 晉升上將的條件並非是年資而是戰績嗎？

被認為是海軍本部的最高戰力者，當然就是有著冷凍果實能力的青雉、擁有閃光果實能力的黃猿、岩漿果實能力的赤犬這三上將，也就是自然系惡魔果實最強的三顆果實能力的主人。

現在赤犬成為了元帥，黃猿依然是上將，青雉則是從海軍退職後行蹤不明，已經失去過去在頂點戰爭時的三上將體制，但是上將的人數是不是只限三人呢？關於這個制度有著許多的疑問。

首先，我們從晉升上將的條件來加以探討。從之前的探討中，可以想像海軍有著龐大的士兵數量，其中「精銳中的精銳」便是上將無誤。

至於晉升上將的條件，由於海軍是軍事組織，所以應該也有年資晉升的制度。可是，海軍本部傳來告知斯摩格說：**「關於這次討伐克洛克達爾～中間省略～決定頒贈兩位『勳章』」**、**「還有兩位的官階也會追加一級」**（兩段都在第23集第212話）從這段內容來看，或許具有實際戰績，才比較接近正確答案吧。

那麼，上將經常是保持三人體制嗎？目前為止，在赤犬、青雉、黃猿成為上將之前，被明確地描寫為上將的人，包括了戰國（航海王第0集），還有就是在《ONE PIECE FILM Z》中出現的捷風。

不能否認在《航海王第0集》的當時，還有其他的上將存在。

而且，當時是中將的卡普雖然晉級了（航海王第0集），但是到底是和三人體制無關，還是純粹因為實績而晉級，或是為了補足上將的空缺而晉級呢，依然不清楚，目前無法得到結論。

▼吉貝爾不叫「赤犬」而叫「盃」的原因

探討三上將體制時，有一個地方可以當作提示，就是在『歐哈拉』發動「非常召集命令」之時，青雉被稱為是**「庫山中將!!」**（第41集第393話），同時標示了「之後的上將青雉」。黃猿也在費雪・泰格死亡前後時期的故事中，被寫成**海軍本部中將波爾薩利諾**（之後的上將黃猿）」，因此這兩人得到「青雉」和「黃猿」的稱號，想必是在成為上將後的事。

而且，吉貝爾說：**「勝利者是『赤犬』!!海軍的新元帥是盃……!!!」**（第66集第650話）他將**「赤犬」這個稱呼與他的本名「盃」加以嚴格區別**。或許「赤犬」是上將才有的別稱，成為元帥後就不再使用這個稱號了。

這麼想的話，**「赤犬」、「青雉」、「黃猿」這三個稱呼**，應該是海軍本部內部傳統上上將所繼承的稱號才對吧！

而且想必「赤犬」、「青雉」、「黃猿」的別稱，是以日本童話中的「桃太郎」所率領的狗、猴子和雉雞為原型。

如果上將的別稱是源自於桃太郎的話，在童話中狗、猴子和雉雞這三隻動物齊心合力打倒了鬼怪，因此海軍本部的上將也經常保持「赤犬」、「青雉」、「黃猿」這三上將的體制，應該也可以說得通。

那麼，三上將體制存在的話，現在的海軍本部便短少了兩名上將。

如果桃太郎的傳說由來是正確的，之後成為上將的人，應該也會取以「狗」和「雉雞」為由來的稱號才對。現在，說到被晉級為上將的人物，其中之一便是斯摩格。正如他現在有著的「白獵人斯摩格」這個綽號一樣，這是因為「煙霧果實」的能力給人「白色」的印象，如果桃太郎由來是正確的，當斯摩格就任上將之時，可以想像或許他會被稱為「白犬」或「白雉」。而且，還有「黑腕捷風」也是上將，但是當時並沒有特別提到關於稱號的問題。這個假設的答案，應該會出現在即將展開的新上將就任的故事中，到時候就會見分曉了。

以大義為名，主張「正義」的赤犬的危險思維

▼缺乏人類情感也不講人情的赤犬言行

海軍本部裡也有著像是之前提到「三方對峙」的三上將這三大勢力。他們雖然沒有明顯彼此對立，但是每個人對於海軍所主張的「正義」，想法卻有著很大的差異。

赤犬是「徹底的正義」、黃猿是「拱手旁觀的正義」、青雉是「懶惰到極點的正義」，這是在第64集的SBS問答集中，問到第63集第622話黃猿背後，寫著「～移的正義」是什麼時，尾田老師所整理出來的答案。

那麼，赤犬所主張的「徹底的正義」，究竟是怎麼一回事呢？比較容易懂的，是在歐哈拉發動非常召集令時，赤犬說：「『惡』的可能性

要斬草除根」（第41集第391話），就連平民的避難船都加以攻擊。

而且，在頂點戰爭中，他發現魯夫的時候說：**「英雄卡普的孫子，多拉格的兒子……那傢伙也得確實消滅掉才行」**（第57集第557話）這句話也可以想成是赤犬式正義的象徵。

以世界政府和海軍的感覺，魯夫是「多拉格的兒子」，絕對是危險分子無誤。但同時魯夫也是「海軍的英雄」卡普的孫子，就人情上來說，算是「熟人的孫子」的話，再怎麼說，要將他當成危險分子殺死，應該也會有所躊躇猶豫。

可是，正因為是「卡普的孫子」，他判斷「在遺傳上他繼承了強悍的肉體，對政府的危險性極高」，**但說到是熟人的孫子，不管是誰來想，應該會有所猶豫，但是他卻是考慮到「對政府的危險度」，判斷「必須要加以消滅」**。不管是誰，面對海賊而且對世界政府有害的人物，赤犬就會捨棄掉人類的情感，冷酷地執行「徹底的正義」。

ONE PIECE
Final Answer

而且，對於在頂點戰爭中打算逃命的士兵，他命令他們「回到戰場!!!」（第57集第556話）的場面，也一樣具有著象徵意義。即使以三上將為首，集結了十萬名的海軍精銳，一般的士兵知道白鬍子擁有足以毀滅世界的力量，感覺到會性命不保而害怕得逃亡也是沒有辦法的事。

如果士兵有家人在的話，是不是可以從輕發落？赤犬說：「**如果為家人著想的話，就不要『苟且偷生』……!!!**」（第57集第556話）然後發動了岩漿果實的能力。

他說話的對象，應該是打算逃跑的海軍士兵。從克比驚恐的表情，還有他聽到了像是死前的哀號聲，想必是赤犬殺害了該名士兵。確實，軍人在陣前逃亡，是無法饒恕的違紀行為。對於逃亡的海軍士兵，赤犬的做法雖然是執行「徹底的正義」，但也「做得過火了」。

這就是主張「『惡』的可能性得要斬草除根」的「徹底的正義」的赤犬。或許以赤犬的感覺來說，逃走的海軍士兵可能會因為對海軍的憎恨而加入海賊，為了防患未然，必須先將這「惡」的可能性斬草除根。

▼ 就連「懶惰到極點的正義」也不允許的「正義」

現在，赤犬成為了元帥，但是戰國說：「我推薦深受部下信賴的青雉」，而**「政府高層推薦赤犬的人士較多」**（兩段都在第66集第650話），因此青雉對於赤犬就任元帥有著強烈的反彈，甚至要進行決鬥。

主張「懶惰到極點的正義」的青雉，不惜決鬥都要阻止赤犬就任元帥的理由是什麼？**以青雉的「懶惰到極點的正義」**，在歐哈拉時他讓羅賓逃走，與魯夫單槍匹馬對決時，他依照承諾不對草帽一行人出手等，可以想成，他是以赤犬所捨棄的「人情」做為他優先判斷的標準。

就像無論「徹底的正義」做得多麼過火，也是一種「正義」一樣，「懶惰到極點的正義」也是「正義」才對。但是以無法容許這種「正義」存在，認同赤犬所主張的「正義」的海軍將官立場來想，或許認為那是一種「惡」吧。

101

ONE PIECE
Final Answer

主張「拱手旁觀的正義」的黃猿今後的動向

黃猿在頂點戰爭之後的動向並不明確，現在並沒有什麼線索，可以推測主張「拱手旁觀的正義」的黃猿動向。其中具有可能性的，就是戰桃丸對身為上將的黃猿使用了「『黃猿』叔叔……!!」（第52集第508話）這個非常親暱的字眼，可以做為線索。

首先，「叔叔」（日文原文為オジキ，發音為OJIKI）這個字眼的意思，是指父母的兄弟「叔伯」的敬稱，表示有血緣關係。但是，在黑道的世界裡，就算沒有血緣關係，把自己組織中的老大當成「父母」，就會將「父母」的兄弟叫成是「OJIKI」，戰桃丸對黃猿叫「叔叔」就是類似這樣的關係。

黃猿說：「**我在找一名叫作戰桃丸的男子……呃，是我的部下……**」（第52集第507話）詢問著戰桃丸的去向，但是他說「男子」和「部下」，這樣的用詞讓人感覺像是在說外人一樣，所以並無法斷定和他有沒有血緣關係。

黃猿所詢問的對象是無名的海賊們，一開始，他就明確的說出「戰桃丸」這個名字。黃猿身為海軍上將，立場上讓海軍們感到謹慎及恐懼，他在這裡附加說明的內容，並沒有說是他的「侄子」，而是強調和他同樣是海軍，使用了「部下」這個字眼，如此才有獲得有利情報的可能性。當然，就算沒有血緣關係，光是就組織內部的關係而言，也有稱呼為「叔叔」（オジキ OJIKI）的可能性。

當時戰桃丸是**「海軍本部科學部隊長（貝卡帕庫博士的保鑣）」**（第52集第511話），廣義的來說是黃猿的部下，但是不是直屬並不清楚。

以他先前像是混黑道一樣的作風，假設他直屬的上司和黃猿稱兄道弟，那麼應該也有這樣的可能。

▼黃猿身為海軍上將，他的工作是什麼……？

從「『夏波帝諸島』」啟航之前，在魯夫面前出現的戰桃丸，披著他在頂點戰爭前並無穿上、且看起來與海軍軍官相同等級的大衣。戰桃丸說：**「和兩年前不一樣，我成為正式的海軍了!!」**（第61集第601話），之前他所屬的「海軍本部科學部隊」，想來和斯摩格及芬布迪所率領的「部隊」不同。

或許那算是海軍內部的獨立機構。如果是這樣的話，對於戰桃丸來說，他的老大就是海軍本部的首腦戰國。**把黃猿解釋成是戰國的小弟的話，由組織內的關係來看，就可以說明戰桃丸為什麼會稱呼黃猿為「叔叔」**。

當然，也不能捨棄黃猿和戰桃丸之間有著血緣關係的可能性。就像卡普想讓艾斯和魯夫成為了不起的海軍一樣，或許是父母要求黃猿加入海軍，或者在海軍本部中，黃猿的家族是精英世家也說不定。如果是這樣，海軍內部便存在著血緣關係，那應該就可以順利解釋戰桃丸是他的「侄子」這件事了。

同時黃猿的態度向來捉摸不定，是不太會表露感情的類型，在天龍人被當成人質時，他對戰國說：**「世界貴族被抓了，我們沒有理由不動手吧！」**（第52集第504話），可以看出他積極地要扛起「身為海軍本部上將的責任」，這應該就是證據。

正如先前的假設，靠著家人和親戚鋪好的路，像克比一樣缺乏堅強意志就參加海軍，對黃猿來說，**「正義」**感覺就像是上班族一樣，**「因為是工作」**和**「身為海軍本部上將的責任」**這兩點，可以想成是表現出了他執行「海軍的正義」的態度。因此，這算是「拱手旁觀的正義」。

不論如何，今後黃猿對海賊來說，應該會比目前為止更具威脅性。

而成為黃猿上司的現任元帥，是主張「徹底的正義」的盃，應該就沒有必要再說**「把這些傢伙全都處以『死刑』就好了吧？」**（第57集第557話）這類加以確認的必要了吧！

執行「懶惰到極點的正義」的青雉 接下來的目標是什麼……？

▼ 過去的青雉，曾經是主張「燃燒的正義」的海軍士兵

與成為了元帥的赤犬決鬥後，青雉便退出了海軍，但是他去了哪裡在做些什麼呢？

擁有冷凍果實的能力，就算沒有船隻，也可以來去自如的青雉，雖然行蹤不明也難以推測去向，但是**辭去海軍職務**，想必很有可能會成為他的轉機，**讓他在精神層面上產生了相當大的變化**。

在第64集的SBS問答集中，整理了原本三上將的正義是指什麼，其中尾田老師留下了一段令人玩味的評語說：**「青雉其實當時主張過所謂『燃燒的正義』，在不斷地煩惱之下，他下定決心改變主張成了『懶惰到極點的正義』」**。在這裡，赤犬的「徹底的正義」在「從『歐哈拉

的毀滅』，可以看出他要將惡斬草除根的想法」也就是說，「當時」，可以想成是二十二年前歐哈拉毀滅時。而還有「主張過所謂的『燃燒的正義』」這個回答，青雉轉變成了「懶惰到極點的正義」，推測應該也是在同一段時期。如果是這樣，青雉之所以會煩惱，應該也是因為歐哈拉毀滅事件所造成的吧！

讓人感覺青雉開始煩惱的關鍵，是在歐哈拉毀滅事件發生時曾經描寫到，就在發動非常召集令之後，薩烏羅問青雉說：「你這次的攻擊算得上光彩嗎!?」他回答說：「這是為了今後的世界著想，沒有辦法」、「——所以，我也不怪罪你的『正義』」、「——只是礙事的傢伙，我可不能放著不管……!!!」（都在第41集第397話）從這裡我們可以推測他身為海軍，對於強烈的使命感和正義感充滿著燃燒的熱情。

可是，當他發現赤犬攻擊一般人的船隻時，表情驚訝木然。他發現自己所相信的「海軍的正義」，奪走了許多一般人的性命。或許這一瞬間青雉「燃燒的正義」就此燃燒殆盡了。

107

ONE PIECE
Final Answer

之後，他說：「……徹底的正義……有時會讓人瘋狂」（第41集第397話）這應該是他對自己的疑問，要再確認自己的意向吧！從這種「瘋狂」的表現來想的話，青雉之所以煩惱，或許是因為赤犬的「徹底的正義」太過殘暴的關係。

而且，從他讓羅賓和魯夫逃走這點來看，他所謂的「懶惰到極點」，或許是指「視而不見」。

赤犬的「徹底的正義」然後「海軍的正義」，而將「海軍的正義」視而不見，一再地睜一隻眼閉一隻眼的結論，或許就成了「懶惰到極點的正義」。

▼青雉會再一次回到「燃燒的正義」嗎？

青雉今後的動向，以他過去主張的「燃燒的正義」來考量，傳言經常說他會加入草帽一行人，但這樣的可能性應該很低。

青雉對於「海軍的正義」抱持著疑問，那應該也可以想成是對「世

界政府的正義」的疑問。「海軍的正義」以懸賞獎金制度為例，也可以了解到，就是以「威脅世界政府的人物」就是「惡」為前提，「世界政府的正義」也是一樣的吧！

脫離海軍，「徹底的正義」和「海軍的正義」與他的目的背道而馳，沒有必要再主張「懶惰到極點的正義」的青雉，或許有可能回到「燃燒的正義」。

或者在赤犬已經就任元帥到進行決鬥之間的階段，他就已經重新燃燒起熱血來了。

而且青雉的**「燃燒的正義」或許會轉變為對於「徹底的世界政府的正義」的憤恨**也說不定。這麼想來，青雉之後的動向應該會出現**加入反**抗世界政府的組織**「革命軍」**的選項。

109

從《ONE PIECE FILM Z》來推測前三上將之後的動向

▼曾抱持「不殺」信念的上將「黑腕捷風」

劇場版動畫《ONE PIECE FILM Z》，是一部描寫草帽一行人從魚人島啟航之後的時期為背景，以原海軍上將「黑腕捷風」，也就是「Z」為中心所描寫的海軍本部過去的作品。接著我們就以劇場版的小說版本為基礎，來探討關於海軍的事項。

在海軍裡，根據與捷風同期的卡普所說，**「捷風曾是『不殺』的上將。舉例來說，就算對手是海賊，也不會毫無意義地殺了他。盃則是完全相反」**（電影FILM Z），捷風是個會在戰場前線為了保護部下而戰的人物。可是，仇恨Z的海賊殺害了他的妻子，Z在海軍中獲得了教官的地位。因為他有著「不想讓士兵死在戰場上」的這個信念，以斯巴達作風指導著士兵。

在他的學生中，「一期生裡有赤犬盃和黃猿波爾薩利諾。之後有青雉庫山」（電影FILM Z）此外，還有斯摩格及希娜和現在的中將班等，有許多人原本都是Z的學生。

而且，九年前Z所指導的新兵訓練船遭到能力者海賊所襲擊，「除了幾名新兵以外，其他人慘遭全滅。捷風自己的右臂也受到重傷而廢了」（電影FILM Z）遭受慘敗。之後Z再度復出成為現役海軍，組成了非正式的部隊「游擊隊」，捨棄了「不殺」的信念，開始獵殺海賊。

接著在一年前，殺死Z妻子的海賊加入了王下七武海，Z因此變了個人。

根據卡普所說，「聽說了這件事，捷風就離開了海軍。而現在，他在這新世界裡現身。他憎恨海賊，對政府和海軍感到絕望……」（電影FILM Z），捷風成立了名為「新海軍」的組織，Z計劃了不光是要將海賊，也包含平民在內的整個新世界給毀滅殆盡。

111

▼青雉與Z共通的幾個關鍵字

從這部《ONE PIECE FILM Z》所描寫的故事中，可以約略看出前三上將之後的動向。

首先，關於黃猿，Z說：「**黃猿……我和你這傢伙，從以前就合不來……！**」（電影FILM Z）或許，Z從教官時期開始，就認為「**拱手旁觀的正義**」會直接導致「**戰場上的死亡**」吧！

關於赤犬，電影裡提到「**沒有東西可以教給他了，非常優秀，儘管如此卻經常捱罵**」（電影FILM Z）或許對於抱持著「**不殺**」信念的Z來說，赤犬的「徹底的正義」是矯枉過正了。

作品中，描寫到在與赤犬決鬥失去左腳的青雉，曾經和Z關係相當好。青雉與Z在九年前遇難的學生的紀念碑前相遇。然後青雉對Z說：「**你最愛的吧？好喝的酒**」，Z接下了青雉的酒瓶後說：「**活下來的人就是正義**」（兩段話都收錄於電影FILM Z），吐露出他的心聲。將新世界毀滅殆盡的計劃，不就是悼念學生與妻子的戰爭嗎？

如此這般的Z與青雉之間，有著好幾個共通點。之前的理論中，假設了青雉的「燃燒的正義」會轉變為對於「世界政府的正義」的強烈憤怒。因為世界政府決定讓殺死Z妻子的海賊加入七武海，可以想見Z也對「世界政府」懷抱著強烈的不信任感。

而且，卡普將Z的「不殺」信念說成是「和盃完全相反」這點，青雉也和Z相當類似。赤犬的「徹底的正義」和青雉的「懶惰到極點的正義」也是完全相反吧！

再者Z失去了右手，青雉失去了左腳。**原海軍上將、對世界政府的不信任感、四肢的殘缺不全、對於正義的觀念，有好幾個關鍵字兩者都是一致的。**之前的探討中，讓人感覺到青雉今後的動向，很有可能是加入革命軍。可是，考慮到兩人的相似之處的話，可以推測青雉應該會成立新的組織，為了實現「懶惰到極點的正義」而採取行動才對。

113

海軍本部是個只貫徹「徹底的正義」的組織嗎？

▼卡普和羅傑、魯夫和斯摩格之間極為相似的關係

海軍就算成立了以盃為元帥的體制，因為青雉的離開，戰力上依然是損失重大，今後要如何進行戰力的補強呢？

海軍光精銳成員就有十萬人的大規模組織，所以上將只有黃猿一個人，想來也不太夠，又因為也許他們在慣例上是採用三上將的體制，所以首先他們可能會先補一位新的上將。

以目前為止的戰績來考量的話，想必是晉升現任中將斯摩格的可能性最高吧！順帶一提，斯摩格是因為在阿拉巴斯坦建功，在當時從上校躍升為中將。

說到在海軍的軍階躍升，就讓人想起卡普曾說過：**「要為所欲為，這樣的地位就夠了」**（航海王第0集）卡普想要為所欲為的，應該就是之後他所說的**「把羅傑給繩之以法!!!」**這句話的原因吧。

斯摩格也說：**「海軍是支『組織』，身為『上校』的我心有餘而力不足⋯⋯」**接著針對草帽一行人的崛起，他說：**「就算賭上我的名譽，也要在『新世界』⋯⋯擊垮他們!!!」**（兩段都在第45集第439話）他想藉著上校階級以上行動較自由的位階立場追擊魯夫吧！這和之前卡普所說的話，意思幾乎是一模一樣。

而且，羅傑對卡普說：**「我和你是曾經彼此廝殺過幾十次的老友吧!!?我把你當成夥伴般地信任你!!」**（第56集第551話）正如這句話所說，兩人之間是勁敵關係無誤。**羅傑和卡普之間的勁敵關係，和立志當海賊王的魯夫與斯摩格之間的關係看來也非常類似。**

卡普和斯摩格的相似之處，對於預測今後海軍的動態而言，應該可以成為很大的提示吧！

115

ONE PIECE
Final Answer

▼海賊與海軍軍官之間的密切關係崩潰的序章會發生嗎？

卡普晉升為上將之前的官階是中將，就像是卡普無視海軍組織的立場，隨心所欲追捕著羅傑一樣，斯摩格想要這樣不斷地追捕著魯夫的話，想必是要為了能夠「為所欲為」，所以也得晉升為上將才對吧！

而且，卡普晉升為上將的結果，就像曾是他部下的三上將就任了上將一樣，斯摩格的後進和部下也有可能先成為了上將。其中，讓人想起了從故事的一開頭，和魯夫有著漫長過節的克比。

克比說：**「我!!!是要成為海軍軍官的男人!!!」**（第1集第7話）抱著非常強烈的意志加入了海軍，頂點戰爭之後，他的霸氣覺醒，展現出了卓越的成長。而且，海軍本部的醫生說：**「中將等級的軍官每個人都能操縱霸氣」**（第60集第594話）。加上在最新劇場版《FILM Z》中，克比晉升至了上校，因此想來他已經有足夠的潛力晉升中將。

在這之後，直到描寫草帽一行人與海軍本部的最終決戰為止，儘管不清楚在故事中會經過多久的時間，但是到時候就算是盃成為了元帥，

上將是黃猿、克比，還有曾與魯夫和索隆有著深厚過節的貝魯梅柏，應該也不會太奇怪。如果演變成這樣的話，以現在的盃為首，想必執行「徹底的正義」的海軍動向，也會有所轉變。

斯摩格說：**「威爾可打從一開始就一直是『Joker』的同夥……!!!」**（第68集第673話）這句話說明了威爾可原本是海賊，而且還是多佛朗明哥的部下。斯摩格想必一直知道威爾可和海賊之間有著密切的往來。

斯摩格說：**「『G-5』裡頭有人抹消了孩童的綁架事件……!!」**（第67集第664話）他了解海軍內部的黑暗，也感到不信任。同時，或許也可以想成，與海賊之間有密切關係的不只是威爾可而已。

就這樣，了解海軍並非是十全十美的組織的斯摩格，或許會採取某種革命性的動作，企圖改變海軍本部──盃所建立的體制也說不定。

117

ONE PIECE
Final Answer

One Piece World map

「人類是會結黨結
派的，這個世界上
才沒有什麼無懈可
擊的組織，好好給
我記著……!!!」

By 斯摩格〔外貌是達斯琪〕（第 67 集第 664 話）

革命軍

～多拉格鎖定的最大任務是什麼？～

「有力量足以直接打倒
『世界政府』的，
那就是『革命軍』，
站在其頂點的男人，
就是多拉格」

By 妮可・羅賓（第45集第432話）

探究蒙其‧D‧多拉格所率領的「革命軍」的真面目!!

▼有足夠力量直接打倒世界政府的革命軍，到底是什麼樣的集團？

「海賊……自己不會去襲擊政府和海軍，但是現在有力量足以直接打倒『世界政府』的，那就是『革命軍』」（第45集第432話）正如羅賓的這段解說，革命軍是企圖推翻世界政府的反抗勢力，率領著這支革命軍的，便是「蒙其‧D‧多拉格」，也就是眾所周知的魯夫的老爸。

革命軍的成立時期雖然不明，但至少應該起源於十二年前『哥亞王國』發生大火災時，多拉格帶走伊娃柯夫和大熊的那個時期。加上在八年前，於世界會議中，甚至在議題裡提到了「『革命家』多拉格……這個男人的思想很危險……經過五、六年後，應該會成為世界政府的大敵吧！」（第16集第142話）兩年前主謀多拉格被稱為「全世界最可怕的罪犯」。

他們利用可以避免監聽的電話蟲來傳遞資訊，小心翼翼地不讓機密外洩。因此多拉格是個**「不管怎麼打聽……就連他絲毫的背景都完全掌握不到的『謎樣男子』」**（第45集第432話）。現在的革命軍到底有多大的規模，雖然還不確定，但是以「偉大的航路」上的白土之島「巴爾迪哥」為據點，世界各地都散布著他們的幹部，**「他們的思想在全世界的各個國家之中傳布著，在王國內引發叛亂，有許多國家因此滅亡」**（第45集第432話）。

針對這點，政府這方面當然不會默不作聲。正如CP9司令官長斯潘達姆所說：**「這次的『革命軍支部部長暗殺計畫』的命令，只需要幹掉三個人就夠了，你們卻幹掉了二十三個人!!!」**（第39集第375話）政府也對革命軍採取直接攻擊的行動。實際上伊娃柯夫說過：**「我是『革命軍』的幹部啊!!!所以才會被抓來這裡」**（第55集第539話），這句話顯示革命軍經常成為政府鎖定的目標。

▼多拉格是能力者嗎？救了魯夫一命的雷擊和強風胡亂吹起的真面目

魯夫的父親多拉格，身為革命軍的領袖而且還被稱為全世界最可怕的罪犯。他被冠上了各式各樣的頭銜，討厭被人追根究柢自己的事，就連革命軍的士兵也不清楚他的背景，依然是個充滿謎團的人物。

革命軍幹部之一的伊娃柯夫，對於就算冒著生命危險也毫不猶豫地要搶救艾斯的魯夫，他說：「**這種感覺……我曾經體驗過好幾次了……!!簡直就是……!!像和多拉格在一起一樣!!!**」（第55集第540話）

或許和魯夫一樣，多拉格也有著為了夥伴，不惜豁出性命的個性。

而且，還有一點令人十分好奇的是，他的實力如何呢？目前為止，並沒有出現過多拉格的戰鬥場面，只有描寫到在「羅格鎮」上，斯摩格打算逮捕魯夫時，他制伏了斯摩格的場面，可是，能夠領導伊娃柯夫、閃電和大熊等非比尋常的人物，可以料想得到多拉格具有相當的實力。

而且，在頂點戰爭中，大家對展現出霸王色霸氣的魯夫說：「──**果然有其父必有其子啊……**」、「**革命家多拉格的兒子……理所當然是**

資質過人……!!」、「你的遺傳真不是蓋的啊!!多拉格!!!」（三段都在第58集第570話），由此可見，想必多拉格也同樣會使用霸王色的霸氣。

接著，我們來探討多拉格是不是吃了惡魔果實。一部分的粉絲之間傳說多拉格是「可以操作天氣的能力者」。根據是在羅格鎮上忽然出現暴風，在處刑台上就要被處決的魯夫被雷電所救，而忽然間吹起的怪風也讓他逃離斯摩格的追捕等許多事件。

可是，**娜美在魯夫引起騷動之前，就已經預測到氣壓的變化以及很快就會下雨**。除了像艾涅爾的「雷迎」一樣需要充電的情況以外，幾乎大部分的能力隨時都可以發動，襲擊羅格鎮的暴風是不是多拉格的能力所引發的，仍存有疑問。以目前來說無法判斷多拉格是不是能力者，關於這一點，只能等待故事往下發展才能見分曉。

ONE PIECE
Final Answer

情報控制、隱瞞工作、報導限制，潛藏在航海王世界裡的黑暗面

▼ 政府推進政策的真實情況，多拉格所想像的理想世界

在航海王的世界裡，「正義」就像在真實世界一樣，政府和海軍把男主角魯夫等眾多海賊，認定為人世間的「惡」。無視於政府背負著保護民眾安全的使命，革命軍意圖要推翻政府，究竟是為了什麼？

首先大前提是，革命軍究竟對政府有什麼不滿。可以想像，他必然不中意政府想要打造的世界，或者是說，他對於政策和體制相當地反感。

一般來說，所謂的革命，可說是摧毀既有的事物，重新加以建設。既然如此，多拉格應該有將現在的政府取而代之的方案才對。十二年前，他曾發言說：「我還沒有足以改變這個國家的能力……!!!」（第60

集第586話）從這句話，可以看出多拉格有著改變哥亞王國的想法。提到哥亞王國，是個「被稱為在清淨無瑕的『東方藍』上最美的國家──把多餘的事物完全排除的這個國家，是『隔離社會』的成功案例」（第60集第585話），但是多拉格說：「──這個國家就是這個世界未來的縮影……等不及要將無用的東西淘汰，打造幸福的世界了……!!」並表示他的決心說：「有一天我一定要改變這個世界讓人們看看」（兩段都在第60集第587話）

從兩段發言中，可以想成多拉格對於「表面看起來很美，實際上卻充滿階級差異的世界」抱持不滿，並追求「人人都平等，沒有階級差異的世界」。可是，儘管多拉格所追求的理想世界確實與世界政府的政策對立，但是對一般人而言，應該也算是理想的世界吧！

政府認為多拉格的思想很危險，將他當成是全世界性的罪犯，但是其實那並非真的是「危險的思想」。政府所謂的「危險」，對於一般民眾而言並不危險，說穿了是對「政府」來說危險。也就是「不利的思想」，因此政府便有可能進行情報控制和隱瞞工作，讓情況變得對自己有利。

▼革命軍挺身而出對抗隱瞞許多事實的政府，他們是邪惡的集團嗎？

　　馬林福特頂點戰爭的現場轉播中途停止，而且還隱瞞了「推進城」的犯人逃獄事件，可以看出政府隨時都有隱瞞事實的情況。加上就像伊娃柯夫曾說過的**「發生的事件太過殘暴，新聞報導被壓了下來」**（第55集第538話）一樣，報紙等媒體都受到政府的報導管制，被加以情報操作。如此一來，對政府不利的情報就不會洩漏給一般民眾知情，這並非為了民眾著想，單純地只是要維持他們對政府的信任而已。

　　這樣的話，政府的看法和見解，絕對不能說是完全正確無誤的。在多拉格身上扣上全世界最兇惡罪犯的帽子，這也就是要將對於世界政府懷著麻煩思想的集團，給予世人他們十分兇惡的印象吧！就某方面來說，也就是利用媒體對人民洗腦。

　　以前娜美一邊讀著報紙，一邊說著：「……可是這世界也正一團亂哦，**維拉又發動軍事政變了**」（第11集第96話）這如果是革命軍所發動的叛變，應該是沒有經過正確報導，將兇惡的形象加諸在革命軍身上的假新聞。

這麼惡劣的體制，絕不是現在才開始的。政府為了不讓「D」這個名字被廣為流傳，把「哥爾‧D‧羅傑」叫成是「哥爾‧羅傑」，克洛巴博士說：「『空白的一百年』應該是被世界政府所抹消掉的可恥歷史……!!!」（第41集第395話）而博士也因此遭到了滅口。

就這樣，世界政府很明顯地隱瞞著事實。革命軍所要破壞的，比起世界政府本身，更應該是根深蒂固的這種惡劣體制。這麼想的話，革命軍勢力的擴大，發現政府惡政的人便會增加，以立場而言，革命軍或許是情報操作下最大的犧牲者。

▼揭發歷史真相的「歐哈拉」，繼承了其意志的革命軍

根據克洛巴博士所導出的假設，政府之所以禁止對「空白的一百年」進行調查和研究，遭到現在世界政府前身的組織所滅亡的王國的「存在」和「思想」，對於世界政府而言是一大威脅。這個國家的「存在」與「思想」具體而言，雖然還不清楚是什麼，但是以「對政府而言是威脅」，這一點則與多拉格的思想是一致的。

ONE PIECE
Final Answer

實際上，革命軍對於歐哈拉抱持著「與世界作戰的國家」這樣的同仇敵愾的意識，對於唯一一名倖存者羅賓，則明白表示：「我們稱呼妳是『革命明燈』，已經持續找妳超過十年了」（第60集第593話）

所謂的明燈，便是可以照亮道路的意思。也就是說，稱羅賓為「革命明燈」，可以解釋成羅賓能夠揭發政府所隱藏的黑暗面。革命軍認為歐哈拉唯一的倖存者羅賓可解讀古代文字，然後「古代的繁榮王國」所持有的思想復活後，將會成為顛覆政府的關鍵。

因此，多拉格便持續搜索著羅賓，將革命意識傳播到全世界。伊娃柯夫的口氣中透露出，多拉格似乎在等待著某個時機與羅賓接觸，看了他說「在近期內，散布在世界各地的『幹部』們，有必要集合一次」（第60集第593話）的這段發言後，或許在不久之後，他就會決定發動作戰也說不定。好不容易找到這小小的明燈，將會在全世界燃起革命的熊熊烈火吧！長年被隱瞞的祕密被公諸於世，導致民眾的不信任，政府應該就會逐漸地瓦解。

在哥亞王國，多拉格說了「**願意一起為了自由而戰的人就上船!!!**」（第60集第587話）來招募同志，在羅格鎮他則是說「**世界等著我們的回答……!!!**」（第12集第100話）可以看出他對於革命的自信。以多拉格為中心為自由而戰，絕對是可以讓全世界天翻地覆的大戰無誤。

ONE PIECE

Final Answer

謠傳還活著的薩波與其他人加入隊伍的可能性

▼薩波目前在革命軍嗎？在扉頁上所畫的三個杯子所代表的意義

艾斯、魯夫的義兄弟薩波，出身於哥亞王國的貴族世家。被稱為是隔離社會成功案例的哥亞王國，王族、貴族、一般民眾的階級被劃分得一清二楚，依照身分居住的地區也不相同。

薩波無法忍受順著父母鋪好的道路，以及未來幾十年都已經被決定好的人生，便離家出走，與艾斯和魯夫一起生活。三人之間雖然沒有血緣關係，但薩波說：「**你們知道嗎？喝了交杯酒，就可以成為『兄弟』了**」（第60集第585話）三人立下誓約成為兄弟。而之後薩波卻被他爸媽所雇來的布魯賈姆抓走了，他們便無法再繼續共同生活。

與艾斯和魯夫分開的薩波再度離家出走，早他們一步出海當了海

賊。可是，他們遭受天龍人的砲擊，船隻遭到擊沉。聽了這件事的艾斯和魯夫便以為薩波已經死了，但是實際上作品中完全沒有描寫到薩波的生死。因此，便出現了薩波尚在人世的說法。

天龍人來到哥亞王國，計劃要將王國中骯髒的東西全部焚燒殆盡，對窮人所居住的垃圾山放火時，薩波曾經和多拉格有過一次接觸。薩波流著眼淚說：「……這座城市比垃圾山還要臭厭臭味!!!……就算在這裡……!!我也不會自由……!!!──發出人類腐化的討而恥!!!」多拉格對他說：「我了解……我也生在這個國家……!!」「我以生為貴族段都在第60集第580話）他認真地傾聽薩波的話。之後多拉格與一起為自由而戰的民眾們坐上了船，離開了哥亞王國，薩波便正如之前所述，單獨乘船出海，之後生死未卜。

不過，這兩人之間的關係似乎還延續著。薩波遭到襲擊的當晚，多拉格一行人的船登上了東方藍的某個小港村。雖然沒有寫出這村莊的名稱，但是卻有著像克伊娜和索隆一樣精通劍術的角色，因此或許是「西摩志基村」，問題是接下來的對話。

ONE PIECE
Final Answer

伊娃科夫說：「遲到了啊，多拉格你是要人家等多久!!?」多拉格對

他說：「抱歉」接著多拉格船上的乘員則說了：「啊……」、「快來幫

忙!!」、「這也太慘了吧……!!」（都在第60集第589話）這個畫面僅僅

只由對話台詞構成，並沒有確認描繪到底是誰受傷了，但是很有可能就

是遭到天龍人攻擊的薩波。如果真是如此，被多拉格所救的薩波加入革

命軍，也沒有什麼好奇怪的。

而且，就像是要暗示薩波還活著一樣，在第668話的封面上，艾斯的

墳前放了三個杯子。針對這一點，尾田老師說：「**看了這個畫面要怎麼

想，就先交給大家的想像力吧。**」（第68集SBS問答集）雖然尾田老

師的態度既不肯定也不否定，但是對於薩波再度在故事裡登場，我們可

以抱著很大的期待。

▼被泰格所救的可亞拉、索隆的師父耕四郎也是革命軍？

被大熊彈飛到東方藍某座橋上的國家「龍舌蘭之狼」──羅賓所登

場的一系列扉頁之中，有一話的標題是**「拯救奴隸的力量，革命軍登

場」**（第56集第546話）從這個標題，可以看出革命軍成立的目的之一，

就是主張「**解放奴隸**」。在龍舌蘭之狼被強迫建造巨大橋梁的奴隸們，是「**從各國被集合而來的罪犯——還有拒絕加盟『世界政府』的國民們……**」（第54集第524話）罪犯被強制勞動雖然還說得過去，但是為什麼不加盟世界政府就會被當成奴隸呢？從這裡可以看出來，不加盟世界政府的國家人民，就會被當成是罪犯一樣看待無誤。也就是說，拒絕加盟就等於是反抗世界政府。

從革命軍立場來看，他們就等於是對抗政府的同志。如果革命軍招募他們為夥伴的話，或許在革命軍之中，非加盟國出身的人物佔了大多數也說不定。

提到解放奴隸，首先就讓人想到的是襲擊「聖地馬力喬亞」的費雪‧泰格吧！他在旅行途中被抓，成了天龍人的奴隸，但是他起兵造反，解放了和自己同樣被捕的大批奴隸。因為這個事件，他被稱為是奴隸解放的英雄，同時也成了世界級的大罪犯，之後。泰格為了解救其他受害者，便組成了太陽海賊團，積極地從事解放奴隸的活動。

ONE PIECE
Final Answer

有一次，太陽海賊團要將解放奴隸時所逃出來的孩子「可亞拉」送回故鄉。一開始，可亞拉對於與人類對抗的魚人感到非常畏懼，因為她已經完全習慣奴隸的生活方式，所以一直維持著恐懼及惶恐臣服的低下姿態，但隨著時間經過，他們之間的距離逐漸縮短，關係越來越親密，到了離別之際，甚至傷心落淚。但是可亞拉的村民中有人向政府通報，以放過天龍人的奴隸（可亞拉）為條件，將泰格的情報賣給政府，泰格就此喪命。

若可亞拉知道了這個事實，受到背叛救命恩人泰格的悔恨所驅使，絕對會對世界政府懷恨在心無誤。這麼一來，便會認同意圖打倒政府的革命軍信念，可能會希望加入。現在已經二十三歲的可亞拉成為革命軍的一員，繼承了自己的救命恩人泰格的意志，從事解放奴隸的運動，應該會讓人感動不已吧！

而且，停泊在可能是西摩志基村這個港村的多拉格一行人，說在村裡的道場獲得了糧食。他們為什麼停留在這座村莊呢，為什麼道場又立刻提供糧食給他們呢？

雖然之前有探討過，假設這裡就是西摩志基村，提供糧食的道場就是索隆和克伊娜學習劍術的道場，可以想成**道場的主人耕四郎便是與革命軍有所關聯的人物**。在世界各地都有著幹部的革命軍，在全世界最和平的東方藍也有據點並不稀奇。或許耕四郎也是等待著多拉格指示的革命軍一員也說不定。

135

ONE PIECE

Final Answer

有著數個共通點的革命軍與撲克牌之間的微妙關係

▼ 革命軍各方面都隱藏著和撲克牌有關的雛型

目前為止所知道的革命軍幹部級人物，包括了多拉格、伊娃柯夫、雷電、大熊四名，他們有個意外的共通點，是否有漫迷注意到呢？事實上他們各自都是以撲克牌為原型，因為這是有點難懂的共通點，我們就一個個依照順序來解釋。

首先請注意看多拉格的臉。只要看過一遍就不會忘記，他的臉上有著令人印象深刻的刺青，仔細看看它的樣式，那就是鑽石的標誌。

伊娃柯夫最初登場的時候，被介紹為「『卡馬帕卡王國』女王（永久缺號）艾波利歐‧伊娃柯夫」（第55集第537話）這裡所隱藏的撲克牌原型，便是「女王」這個稱號，也就是撲克牌中12點的Queen。而且，

他有著變男變女的能力，讓人感覺就像是分成了黑紅兩色的撲克牌。

接下來是雷電，光是看他頭的形狀，就像是梅花的標誌一樣。他和伊娃柯夫的能力一樣，顏色分得清清楚楚的衣服和髮色，也讓人聯想到撲克牌。

最後是大熊，請想想他的綽號是什麼——**「暴君」**，這是指舉止旁若無人般地兇惡殘暴的君王，以撲克牌來說，就是13點的國王。乍看之下他非常沉著冷靜，為什麼會被稱為是暴君，原因並不清楚，或許過去他曾經治理過哪個國家也說不定。

這麼看來，革命軍在各方面確實存在著和撲克牌有所關聯的角色，順帶一提，「新人妖島」和「卡馬帕卡王國」上，也有角色有著撲克牌標誌和多拉格的刺青是可以確認的。

137

ONE PIECE
Final Answer

▼還多得很！讓人感覺與撲克牌相關的角色們

說到和撲克牌有關，還會讓人想起許多其他的角色。首先，名字本身就是撲克牌的**克洛巴博士**（譯註：名字發音與日文中撲克牌的梅花標誌一樣）。不只是名字，就連他註冊商標的髮型，看起來也跟撲克牌上的梅花一樣。克洛巴博士是考古學的權威，但正如之前所提到的，歐哈拉和革命軍之間有著重要的關聯性，廣義來說，可以說是革命軍的相關人員。而且革命軍的思想，與歐哈拉所引導出的消失之王國的思想一致的話，很有可能多拉格曾與克洛巴博士接觸過。

成為七武海的羅所率領的**紅心海賊團**也不能忽略。紅心海賊團的名稱，雖然可以想成是因為被稱為死亡外科醫生才得名，但也不能說羅此後就不會和革命軍建立關係。過去，羅是和世界政府有牽扯的多佛朗明哥的手下。可是，光是看他們之間的對話，就可以一目瞭然他們之間的關係並不好。根據這一點，羅與和多佛朗明哥有著深厚關係的政府，有直接的往來也說不定。如果真是如此，他與革命軍之間的關聯性，應該就會一口氣讓人感到很有可能是事實。加上如果他和多拉格有所關聯的話，這也有可能成為是他於頂點戰爭後幫助魯夫的原因。

同樣的，海賊團打著撲克牌標誌的**黑桃海賊團的艾斯**，又如何呢？艾斯身為海賊單獨出海，直到喪命以前，終其一生都是海賊。不過他因為疼愛弟弟，還主動到了傑克的地盤打招呼，是十分懂禮貌的性格，或許他也曾經派訪過魯夫的父親多拉格也說不定。

最後要注意的是薩波。薩波和撲克牌有關的地方，是在艾斯手上的刺青。**艾斯的手上，有著「ASCE」的刺青**。剛開始，會讓人以為這是把「ACE」寫錯了，寫成「ASE」所以便在「S」上打叉來修改，但是薩波出現時，便會發現這與薩波的海賊旗標誌一模一樣。如果是這樣的話，**在薩波的手腕上，說不定會有屬於艾斯的海賊旗標誌——在黑桃上打個叉記號的刺青**。

ONE PIECE
Final Answer

依照「大貧民」的規則，革命會成功嗎？

▼從撲克牌遊戲「大貧民」所看到的革命條件和效果

接著，我們再來考察革命軍與撲克牌之間的關係，目前為止提過的，還只是切入主題之前的序章而已。革命軍和撲克牌之間決定性的關係，在於「大貧民」（又稱大富豪）這個遊戲。

簡單地說，所謂的大貧民，就是將撲克牌發給玩家，將手上的牌依順序發出去，比賽誰先把牌打完的遊戲。雖然這個遊戲各地都有獨特的玩法，但是基本上不會變的規則之一，就是「革命」這個玩法。所謂的革命，就是只要有四張相同數字的牌一次打出來，遊戲中牌的大小順序便會倒轉過來的規則。將目前為止的階級順序完全破壞，以新的規則重新開始遊戲，這個含意簡直就像是多拉格所追求的革命一樣。一般來說，在遊戲中是由拿著方塊3的玩家開始出牌。這點就讓人想起，在多

拉格臉上的刺青圖樣，仔細看的話，就是三個方塊並列的模樣。這簡直可以想成是他表示要由自己來發動革命的意思。

那麼，這個刺青是在什麼時候刺上去的呢？目前為止，作品中描寫到多拉格最年輕的時候，是在羅格鎮羅傑遭到處決時的場面。這時候，傑克、巴其、多佛朗明哥等人都和年輕的多拉格一同登場。可是，這時候他的臉上還沒有方塊刺青。十二年後，在哥亞王國出現的多拉格臉上就已經可以看見刺青了。在這段時間，多拉格究竟發生了什麼事？

而在這段時間內所發生的大事中，與多拉格似乎有所關聯的，就是歐哈拉的非常召集令。正如之前所預測的，這段期間內，多拉格見到了克洛巴博士，聽說了政府的祕密，這件大事便可能是多拉格決定發動革命的契機關鍵。而且，或許多拉格的刺青，就是要表示自己身為革命家的決心才刺下的吧！

141

▼大貧民中最關鍵的一張牌，「鬼牌」是誰？

在撲克牌遊戲中，經常擔任重要角色的鬼牌可以代替其他的牌，幫助革命發生，還可以贏過最強的牌2，可說是一張萬能無敵的牌。

以撲克牌中萬能的象徵「Joker」為綽號的角色，也在航海王中出現（譯註：在日文中小丑和鬼牌同樣是使用ジョーカー「Joker」這個字）。

那也就是王下七武海之一的**多佛朗明哥**。要說多佛朗明哥是站在哪邊的角色，那肯定是政府那邊，雖然是個和撲克牌有關的角色，但是看起來立場卻是和革命軍敵對的。可是，他會看情況改變立場，擔任起各種不同的角色，完全給人一種像是鬼牌的印象。事實上，對於看來像是政府高官的人物，他說：**「從什麼時候起，你們成了我的上司了，不管你們這些傢伙在政府裡頭權力有多大，我可是海賊啊……不關我的事……!!和你們的交易若是變得無趣，我隨時都會退出七武海……」**（第61集第595話）態度十分囂張狂妄。不可否認他將來有可能會成為革命軍的一員。而且，在德雷斯羅薩看起來像是他夥伴的老人，也被畫成了撲克牌的模樣。

正如大家所知道的，一套撲克牌之中會有兩張鬼牌（Joker），這樣來想的話，在航海王內其中一個便是「Joker」。還有一個就是比誰看起來都要像小丑的「巴其」。實力差勁只會出一張嘴的巴其，於頂點戰爭時，在他不是故意的情況下，卻讓人看到了他的精采表現。正如這時候一樣，可能他會在不是出於本人意願的某種情況下參加了革命。這樣的發展，正像是難以預測的鬼牌一樣。

可是，**看起來無所不能的鬼牌卻也有弱點**。那就是「黑桃3」。就算是所向無敵的鬼牌，如果單獨出牌就會輸給黑桃。究竟在航海王之中，會不會有像是黑桃3一樣的人物出現呢？

ONE PIECE
Final Answer

鎖國體制下的和之國是因為革命軍的介入而開國的嗎？

▼ 多拉格所率領的革命軍乘坐裝飾著龍的黑船？

與革命軍有關的部分，還有一點讓人相當好奇。就像海賊們各自都搭乘著充滿特色的海賊船一樣，革命軍的船設計得也十分讓人印象深刻。

革命軍的船不管是在十二年前哥亞王國或是頂點戰爭之後的巴爾迪哥的場面，都被畫成是「裝飾著龍的黑船」。儘管目前為止在《航海王》當中出現了各式各樣的船，但是像這樣全黑的船別無分號。

與「革命」、「黑船」這些關鍵字可以牽扯上關係的，必然會導出一個答案。那就是培利（Matthew Calbraith Perry）乘船到日本所引發的「日本開國」。但是這裡所說的並非是現實世界中所留下的歷史，

在航海王中存在著一個「不接受外人的鎖國國家……也沒有加盟『世界政府』」（第66集第655話）的『和之國』。

說到出身於和之國的人，便是在『恐怖三桅帆船』中登場的武士龍馬。傳說中，龍馬曾砍下了在空中飛行的飛龍，但那其實只是布魯克依附在龍馬的屍體中成為殭屍而登場的，所以並不無法從龍馬（體內是布魯克）那方得知和之國的現狀。

不過，在「龐克哈薩特」錦衛門登場後，不接受外人的鎖國國家，存在著稱為武士的劍士，而且他們的價值觀和開國之前的日本人相近，和之國的狀況逐漸地變得明朗化。

從這些情報來加以觀察，將和之國想成是以日本的幕末時代為原型而創作出的國家無誤。這麼一來，就無可避免會描寫到多拉格搭乘黑船前來的事吧！再加上，現在與錦衛門一同行動的魯夫們，也有可能就這麼前往和之國。如果是這樣，魯夫和多拉格應該就會碰面吧！他們會以日本的幕末為背景再重逢嗎？

ONE PIECE
Final Answer

▼黑船來航所造成的開國，結果誕生了動亂的時代

正如大家所知道的，日本在江戶時代經過了兩百年的鎖國制度，除了長崎的出島以外，都未曾和外國接觸。到了1853年封閉日本的轉機到來，培利來航，也就是所謂的「黑船來航」。隔年，美日和親條約簽訂，下田和箱館開港後，從外國輸入了各式各樣的商品和文化。

另一方面，日本國內期望開國的德川幕府和薩摩藩，與主張維持鎖國的長州藩發生了對立，很快的就形成了倒幕派和佐幕派的對立態勢，最後發展至明治維新的發生。

以這個時代為基礎，可以預測故事的發展，便是黑船來航所引起的動亂和伴隨而生的混亂。

說不定以推翻世界政府為目標的革命軍會要求非加盟國的和之國和協助，回應他們要求的和之國開國推進派和持續鎖國派爆發對立，接著雙方賭上了主權，將國家捲入一分為二的壯烈戰爭之中。在這裡重要的一點是，有沒有「天皇」的存在。

如果和之國是以幕末的日本為原型的話，應該會有天皇這樣的角色存在才對。在航海王的世界中，說到天皇或是皇族之類地位的人物，當然就是天龍人了。可是，以目前為止的常識而言，天龍人都住在馬力喬亞，所以讓人感到有些疑問。

那麼，有一種可能性是，那裡有著『空白的一百年』之間，被世界政府的前身組織所滅亡之**「過去繁榮的國家」**的倖存者這個假設。如果鎖國國家和之國長時間一直保守著關於「空白的一百年」真相的線索，那裡說不定真有著「古代的繁榮王國」的倖存者。

如果真是如此的話，革命軍要求和之國開國的理由，就有其完整性。在史實中，幕府瓦解，以新天皇為中心的政權成立，但是在航海王的世界中，又會有怎麼樣的發展呢？

ONE PIECE
Final Answer

▼在和之國會有坂本龍馬和新選組等著嗎？

在上個項目中，推測了在和之國或許有著關於古代繁榮王國的祕密，同時艾斯也可能到過那裡。

艾斯生前對小歐斯Jr.說：**「我從和之國學來的，戴上去看看吧！」**將他自己編的斗笠送給了他。可是，和之國應該是不會讓外人進入的鎖國國家。即使如此，為什麼艾斯卻有辦法進入和之國呢？

仔細想想的話，或許是白鬍子海賊團第二隊長這個名號起了效果。被稱為對新世界無所不知的白鬍子，說不定他的名氣也傳到了鎖國之中的和之國。

接下來可以期待的是，坂本龍馬和新選組等在幕末活躍的英雄們現身。在航海王中，雖然不會有真實人物就這樣直接登場，但是像是薩長同盟一樣完成了重大任務的人物，使用獨特戰技的劍客集團或許會出現也說不定。

可以預測，其他還有關於武士龍馬的情報、第一名刀、新的歷史本文等，在和之國都可以將這些伏筆給加以回收。

順帶一提，說到以幕末為背景的漫畫，同樣在日本週刊Jump連載的《神劍闖江湖》相當有名，但沒有太多人知道，**其實作者和月伸宏老師正是尾田老師的師父**。而且，尾田老師便是擔任和月老師的助理，兩人合力制作了神劍闖江湖。以幕末的日本為背景來描寫航海王的故事，或許可以算是對《神劍闖江湖》表示敬意吧！

而且尾田老師是電影《次郎長三國志》的大粉絲。在這部作品中登場的清水次郎長，是在幕末實際存在過的黑幫老大，會不會有以他為原型而創作的黑幫角色出現，也令人期待。無論如何，從魯夫在和之國的冒險開始，會讓人看得目不轉睛。

ONE PIECE
Final Answer

a witty remark

「世界正在
等待著我們的
答案……!!!」

By 蒙其・D・多拉格（第 12 集第 100 話）

世界政府與天龍人

~另一支黑暗勢力的可能性~

「800年前，
創造了『世界政府』
這個巨大組織的
『20名國王』，
他們的後裔就是
『天龍人』」

By 帕帕克（第51集第497話）

《航海王》世界的最高權力「天龍人」和「五老星」

▼濫用權力的天龍人和神祕的五老星

說到《航海王》世界中的強大權力，就會讓人想到「天龍人」和「世界政府」。這個權力體制，是在「空白的一百年」開始的八百年前，「20名國王」建立的世界政府以來，就不斷地持續著。被稱為是「創造主」的「20名國王」的後裔「天龍人」，便是被當成「世界貴族」的特權階級。

天龍人一族到底總共有多少人呢？目前在故事中登場的，是「夏波帝諸島」上，與魯夫對峙的三人、十二年前造訪『哥亞王國』的一人，還有航行到『龍宮王國』的一人和他的父親共六人。

「20名國王」的男女比例不明，但是所有的婚姻關係並非只限於這

二十人之內，想成是以這二十人為中心所形成血脈都是天龍人的話，應該比較接近正確答案一些。從此以後延續了八百年的血脈，因此，或許天龍人的人數相當龐大。

天龍人的行為舉止正如帕帕克所說：**「長久以來的時光，他們濫用權力是不爭的事實……」**（第51集第497話），「天龍人」不把自己以外的人當人看，光是擋了自己的路，他們就會毫不猶豫地將對方射殺，旁若無人一般的囂張。再且，世界政府中還有掌握最高權力的，是被稱為「五老星」的五個人。

在「歐哈拉」的非常召集令之前，克洛巴博士威脅五老星說：**「那個王國的『存在』和『思想』，對於你們『世界政府』來說，是很大的威脅吧!!!」**（第41集第395話）就這樣，五老星對於「空白的一百年」和「過去的繁榮王國」當然還有「D」都感覺到是威脅，可以想成他們打算將這一切全部加以隱瞞。

握有這麼強大權力的這兩者之間，有著什麼差異，我們就在這一章中來加以探討。

ONE PIECE

Final Answer

探究世界政府的最高權力「五老星」之謎

▼五老星繼承了創造主的血脈嗎？

目前為止，作品中明確的描寫到是「20名國王」建立了世界政府。

可是，在世界政府頂點的五老星是不是「20名國王」的後裔，並沒有清楚提到這一點。

因此，他們之間權力的上下關係並不明確。接下來我們便來探討天龍人和五老星的謎團。首先，我們先來探討他們的血緣關係。

之前這兩者關於權力的意識雖然有所不同，但是天龍人坐在人類奴隸的背上，挺著個鮪魚肚，「毫無節制地濫用權力」的醜態從體型上就看得出來，相較之下，五老星並沒有給人胡搞亂來的感覺，看起來他們的眼神銳利，身體也經過了鍛鍊。

尤其是在第60集第594話中，穿著白色衣服帶著眼鏡的五老星手裡拿著刀子的模樣，讓人感覺他隨時都做好了戰鬥準備一樣。

他的模樣，和被魯夫一拳打昏的查爾羅斯聖、沒有閃身躲開掉下來的騙人布的羅斯瓦德聖等等，目前為止所描寫到的天龍人不一樣。而且在網路上也流傳著「他拿的刀應該是『初代鬼徹』吧？」這樣毫無根據的謠言，他所散發出的「戰力強悍的男人」的氛圍，讓人覺得就算這謠言成真也不奇怪。

這麼來想的話，所謂的「世界政府」，或許是為了保有無論與「20名國王」之間有無血緣關係的「天龍人」的大權，以及保護自己免於受到各種威脅，所建立起來的組織。

當然，世界政府雖然握有政治上的權力，但是將他們解釋為擁有海軍和CP9的巨大軍事組織，應該更為貼切一點。正如第三章中的考察其中之一，與被稱為威脅世界政府的海賊作戰的組織，就是海軍。

ONE PIECE
Final Answer

在世界政府之中，有著「世界政府全軍總帥」稱謂的空古，但是他原本是海軍本部的元帥。在《海賊王第0集》之中，可以看出他被稱為是**「空古元帥!!」**。

正如空古經過海軍進入了世界政府一樣，世界政府的頂點五老星，應該也是在世界政府的基層中累積功績進入了世界政府，最後獲得了五老星的地位。

▼天龍人和五老星權力的決定性差異

五老星的外型看起來和歷史上的偉人極為神似。

之前提到持刀且光頭又戴著眼鏡的五老星，就像是被稱為是**「印度獨立之父的莫罕默德·甘地」**。拿著手杖戴著帽子的五老星，就像是德國哲學家亦是經濟學者，**追求無階級社會主義的卡爾·馬克斯**吧!

而且留著長髮蓄著長鬍子的五老星，長得就像從事**自由民權運動的知名人士板垣退助**。留著大鬍子的五老星的特徵是額頭上有個疤，這是推

動經濟改革和蘇聯民主化的米哈伊爾・戈巴契夫的特徵。

還有一名是頭髮旁分，嘴巴周圍留著落腮鬍的五老星，這看起來就像是被稱為**奴隸解放之父的亞伯拉罕・林肯**。

以上所介紹的偉人們，每一位都是靠著自己的才能站在政壇頂點的人物。如果他們真的是五老星的原型，那之前所假設的，他們是從基層一路爬上來的可能性就相當高。

世界政府因為是由「20名國王」所創設的組織，其頂點五老星掌握著世界的最高權力。**之前假設的五老星是從基層一路爬上來的說法如果沒錯，世界政府和五老星所掌握的權力便是政治上的權力。**

相對的，天龍人所掌握的，可以想成是流著「20名國王」的血脈，人種最高峰的權力。應該是這種**「絕對的權力」**，保障了世界政府的「世界最高權力」吧！

157

掌握著超越「五老星」權力的人物存在的可能性

▼多佛朗明哥所說的「更高層的」是誰……？

海軍本部的高層，世界政府的頂點便是五老星。

儘管在《航海王》的世界中，這樣的權力體制應該已經很完整了，但是從多佛朗明哥的發言中，又出現了一個新的假設。

馬林福特的頂點戰爭結束之後，多佛朗明哥對摩利亞說：「你已經沒有足夠的實力可以背負『七武海』這個稱號了……」將他肅清。然後，摩利亞的質問：「是誰叫你這麼做的…呼…呼……!!是戰國嗎…!!?」多佛朗明哥則回答說：「不……!!是更高層的人……!!!」（三段都在第59集第581話）

當時的戰國是海軍元帥，比他更高層的，我們可以推測是「世界政府全軍總帥」空古，或是五老星。

可是，正如之前所說，如果目的是剝奪摩利亞的「七武海」身分的話，理所當然世界政府的五老星就沒有必要命令多佛朗明哥。五老星說：**「『七武海』空出來的三個位子要怎麼處理？」**、**「必須要選出更有影響力的人才不可」**（兩段都在第60集第594話）因此七武海的任命權很有可能是在五老星手上。

如果五老星掌握了七武海的任命權，只要說一句**「剝奪摩利亞的七武海稱號」**，事情就可以了結，並沒有理由要派出多佛朗明哥。而且，就算有抹殺摩利亞的必要，**摩利亞是被懸賞的海賊，只要剝奪了他七武海的稱號，正大光明地由海軍本部加以討伐**就行了。

因此，有可能並不是世界政府和五老星命令多佛朗明哥，而是掌握更高權力的其他組織和勢力。多佛朗明哥所說的**「更高層的」**，說不定是指比握有任命權的五老星更高位階的組織也說不定。

ONE PIECE
Final Answer

關於「天空」和「宇宙」的關鍵字所衍生的假設

▼「第三個權利組織」存在的可能性

目前為止，我們探討了五老星是政治權力的頂點。然而，天龍人是人種權力的頂點。然後，也出現了其他握有更高權力的第三組織存在的可能性。接下來，我們就來推測看看這「第三支權力組織」是個什麼樣的組織。

首先是它的名字，天龍人和五老星之間共通的關鍵字，就是天龍人的「天」，五老星的「星」，都讓人聯想到「天空」和「宇宙」。

或許這第三支權力組織的名稱，也可能包含了會讓人聯想到「天空」和「宇宙」的字眼在內。「20名國王」的後裔「天龍人」，正如他們可說是掌握了站在人種頂點的權力，被設定成如廣大「天空」一般統

御著一切，五老星就只是點綴著天空的存在。而天空與星星之間，就如同站在人種頂點的天龍人與只擁有政治權力的五老星之間的關係。

而且，正如本系列第一冊所探討的，「D之一族」如果是來自「月球」人的後裔，這也是與「天空」有關的一個關鍵字。「D之一族」正如之前所述，他們的存在對五老星而言是相當可怕的威脅，甚至被當成是非得隱瞞不可的祕密。或許他們可能是名稱與「月」有關的一大勢力。

這樣的話，「第三支權力組織」的名稱，或許可以聯想成與在天空閃耀著的「太陽」有關，但是已經有一支「太陽海賊團」存在了。

而另一個在《航海王》中給人「天空」印象的關鍵字，就是古代兵器「URANUS」（天空之神）。在現實世界中，「URANUS」，是「天王星」的拉丁文拼法，也是在希臘神話中登場，最早統治全宇宙的眾神之王，天空之神的名字。

161

ONE PIECE
Final Answer

因為他是「眾神之王」天空之神，應該可說是比起「星星」和「天空」更上位的角色。

「第三支權力組織」的存在，如果握有超越了五老星和天龍人的權力及勢力的話，或許就會取個與「天空之神」有關的名字。

▼稱霸世界的只有世界政府而已嗎？

就像「第三支權力組織」一樣，在暗處掌握操縱著世界政府的影響力及權力的組織，在現實世界中被以「陰謀論」來加以討論。

其中具有代表性的例子，就是有一個陰謀論指出，在現實世界的地球上，也存在著超越了國家的世界政府，被認為位居最高層的，是被稱為「三百人委員會」的組織。關於像這樣的組織，暗中操縱著國家和政治的陰謀論，還有「光明會」和「共濟會」等祕密組織的存在。

如果是尾田老師，對於之前提到的「三百人委員會」和「祕密組織」，絕對有著相當豐富的知識，因此《航海王》的世界中，關於「第

三支權力組織」或許就會以這些組織為原型來加以描寫。彼此一律以暗號稱呼，就像是《航海王》世界中的祕密組織「巴洛克華克」一樣，他們被描寫成，就連海軍也不知道他們存在的祕密組織，或許是伏筆之一也說不定。

而且，現實世界的陰謀論之中，也有一種說法是說，世界上少數一族人的資產超過日本全國總預算的財閥，在暗處操縱著世界。最有名的例子是猶太人的**羅斯查爾德家族**（Rothschild Family），和美國石油大王**洛克斐勒家族**（Rockefeller Family）。

「羅斯查爾德」這個名字，與天龍人的羅斯瓦德聖、查爾羅斯聖父子的名字，雖然沒有完全一樣，但語感卻讓人感覺非常接近。查爾羅斯聖出價五億貝里要買下海咪，可見天龍人擁有莫大的資產，不禁讓人聯想到現實世界中的大財閥。

這麼想來，「**第三支權力組織**」，**有可能與尚未登場的天龍人之間有所關聯。**

163

站在《航海王》世界頂點的王者究竟是誰？

天龍人是「聖地馬力喬亞」的居民，但是從他們在夏波帝諸島的舉止來看，不管是國家或是自治體，他們隨時隨地都可以行使自己的權力。因此，為了和薩波一家是哥亞王國的貴族這一點加以嚴密區別，而被稱為是「世界貴族」。

如果把哥亞王國的貴族社會頂點，想成是哥亞王國的國王，那麼天龍人這些世界貴族應該也存在著社會頂點才對。

以日本的公家政權時代來考量的話，其頂點便是天皇。而且，中世紀歐洲大多所採行的君主制度中，就和哥亞王國一樣，站在頂點的便是國王。

不管是哪一種情況，貴族們就算不是天龍人，也會被認可擁有特權，這樣的地位大多採用由父母讓子女繼承的世襲制。能夠保證貴族特權的便是國家本身，而國家的頂點便是國王。

現實世界貴族的稱號和地位，是因為國王的存在才得以保住他們的地位。那麼，天龍人這方面又是如何呢？首先，就像是羅斯瓦德聖、查爾羅斯聖父子都是天龍人一樣，「20名國王」的後裔都無條件的就世襲繼承天龍人的地位，這點應該是正確無誤。同時可以想成「20名國王」的後裔或許也保證有著世界貴族的特權。

目前為止，**並沒有描寫到是什麼樣的權力足以保障天龍人的地位和特權，因此在世界貴族的社會頂點上，不可否認有國王存在的可能性。**

那麼，這**世界之王或許就和「第三支權力組織」有所關聯**也說不定。

貝卡帕庫的科學技術是舊時代所流傳下來的嗎？

▼科技上沒有發生「革命」卻「異常」飛躍般地技術革新

正如我們在第三章探討過的，從船隻的形式等，對《航海王》所進行的時代考證，我們認為應該大多是以十五世紀到十七世紀間的大航海時代為基礎。

現實世界中的十五世紀時，在日本正是發生「應仁之亂」的室町時代，歐洲則是獵巫運動盛行的時期。到了十七世紀，牛頓發現了萬有引力法則，讓科學產生了卓越的進展，被稱為是「十七世紀的科學革命」。

《航海王》世界裡，說到「科學革命」，便讓人聯想到貝卡帕庫。

在機關島的未來國家『巴爾基摩亞』，留下了許多貝卡帕庫的研究資料，根據佛朗基的說法，「到處都是兩、三百年內不可能實現的設計圖啊……」（第60集第592話）因此，這簡直可以說是科學革命吧！而且，凱薩・克勞恩也說了：「那傢伙，在自己的身上裝了貝卡帕庫開發的『雷射』……!!」（第67集第667話）現實世界中，雷射被實用化是在二十世紀後半，《航海王》世界的人們，對於科學文明的感覺，與大航海時代的人相同的話，這應該會被當成是魔法才對吧！

原本是以電話蟲來進行通訊的世界，不管貝卡帕庫有多天才，能夠在沒有發生科學革命的情況下，達到飛躍性的技術革新，想來實在是太不可思議。

要解釋這種不可思議的情況，**最簡單的途徑，或許是被世界政府所隱瞞的「古代的繁榮王國」**。在「古代的繁榮王國」存在的時代，可能有著像是現實世界二十世紀的高度科學文明，貝卡帕庫隸屬世界政府，或許因此得以接觸到舊時代的高度科技文明。而且有電話蟲等可以讓人類利用的生物存在，也可以說成是牠們被**舊時代的科學技術紀錄下來**，來加以解釋，但是真相究竟是如何……？

167

ONE PIECE
Final Answer

天才科學家貝卡帕庫是仇視海賊的極惡科學家嗎？

▼在巴爾的摩所談到的貝卡帕庫意外的性格

在和平主義者上裝載了雷射、揭開了惡魔果實能力的傳達條件等，進行了許多發明研究的貝卡帕庫，出身自未來國巴爾的摩。

他隸屬海軍，而且因為他的發明讓他對於海賊來說，就像是「敵人」一般的人物。他把大熊改造成了人體兵器，讓他也有「極惡科學家」的形象。可是他與明顯可以看出對海賊充滿敵意的盃不一樣，貝卡帕庫身為天才科學家，是基於什麼樣的信念在進行著研究，目前為止在作品中並沒有明確的描寫。

那麼，貝卡帕庫真正的想法到底是什麼呢？探討線索的重點，正是他的故鄉巴爾的摩居民所說的話。

佛朗基在巴爾的摩所發現的奇怪形狀的山，居民說那是貝卡帕庫「還小的時候，因為體恤活在這個酷寒國家的人們所做的東西。」，雖然並未完成，但卻是「能讓整島變溫暖的『土暖氣系統』」而且，貝卡帕庫因為「雖然腦中已經有完成圖了，可是現實的狀況卻無法跟上他的腦袋──而且也沒有技術與資金能夠完成那個東西，總是難過得哭著說無法讓大家過好生活」（兩段都在第60集第592話）。

從這一點來推測，應該可以八九不離十的了解貝卡帕庫加入海軍的理由。

小時候貝卡帕庫所追求的是「技術和資金」。雖然技術應該可以靠努力解決，但資金的話，光靠小孩子的力量大概是無計可施吧！

因此，可能是為了有大筆資金可以運用，貝卡帕庫才加入海軍。當然，也不排除在加入海軍之前，還有其他取得資金的方法。有一點可以將它考慮成證據之一，那就是佛朗基除了按下自爆鈕所引爆的研究所以外，還存在著一所「另一座研究所」，就連當地人也說：「真令人驚訝…我們以前也不知道……」（第61集第596話）的這一點。

ONE PIECE
Final Answer

根據佛朗基的說法，在被引爆的研究所中，保存著「文化性」的發明，「另一座研究所」裡，則是留存了「從戰艦到人類細胞的研究」的發明（第61集第596話）等「武器的發明」。

或許之前他想籌備做為「文化性」發明的資金，所以出售自己開發的武器。如果他是個「難過得哭著說無法讓大家過好生活」的孩子，卻販賣以傷人為目的而製造的武器來賺錢，想來應該會讓他引以為恥才對。

因此，貝卡帕庫才對當地人隱瞞了從事「武器開發」的「另一座研究所」的存在吧！

但如果是這麼善良的貝卡帕庫在進行「武器開發」，為了籌備資金而進入海軍的可能性應該不高才對。

實際上海軍相當器重貝卡帕庫所發明的武器，瓦波爾靠著製造玩具和瓦波爾金屬（白鐵）來建設自己的王國，貝卡帕庫應該可以比他更容易獲得大筆資產才對。

▼貝卡帕庫是被海軍綁架強迫進行研究的嗎!?

就連當地人也不知道「另一座研究所」的存在，所以可以推測還有另一個可能性。

海軍或是政府的間諜組織等綁架了貝卡帕庫，為了強迫他「開發武器」，便對其他人隱瞞了「另一座研究所」的存在……應該可以想成是這樣吧！

貝卡帕庫的發明確實對海賊們來說是威脅。可是，他對大熊說：「直到『草帽一行人』的任何人再次回到船上之前，必須死守海賊船」（第61集第603話），為他設定了要絕對反抗盃的程式。接著有兩年的時間，大熊一直保護著千陽號，可以說是草帽一行人的間接恩人。

雖然這一點不能當作他不敵視海賊的證據，但是或許他並不是「極惡科學家」，很有可能他依然保留著小時候的溫柔善良。

171

ONE PIECE

Final Answer

貝卡帕庫的研究成果中誕生的人工惡魔果實假設

說到貝卡帕庫，關於惡魔果實有著許多的研究成果。

吃了惡魔果實的人類雖然會變成能力者，但是會「排斥海洋」，變得像鐵塊一樣，在水中無法發揮原來身體所具有的能力。布魯諾說：「吃下兩顆惡魔果實的人，身體會灰飛煙滅粉身碎骨而死……」（第40集第385話）從這句話可以知道一個人無法獲得兩顆惡魔果實以上的能力。

而且，娜美竊聽到「解開能力產生的條件、讓『東西』吃下惡魔果實的新技術，都是近年來他在從事的重要研究！」（第45集第433話），得知貝卡帕庫創造出了新的技術。

而且，正如騙人布所說：「這世界上不可能存在相同的惡魔果實能力」（第46集第447話），而且尾田老師在第48集的ＳＢＳ問答集中補充說道：「在這個世界上，同時期內不會有兩個相同的能力存在」。然後，還附加說明：「本篇中即將登場的某位博士，應該會說明『惡魔果實』是一個怎麼樣的東西。」

正如之前所述，因為貝卡帕庫可以列舉出各種研究成果，在此尾田老師所說的博士，所指的應該就是貝卡帕庫。

因此令人好奇的是，**貝卡帕庫到底是怎麼研究發現「同時期不會有兩個相同的能力存在」這件事的**。變成鐵塊這一點，已經在作品中多次描寫過了，是可以確定的事項。而且「無法獲得兩種能力」也從布魯諾所舉的「事例」中可以得知是確定的事。加上「能力產生的條件」也可以用吃下「狗狗果實」後，變成臘腸狗型態的犬槍拉蘇的存在，就是研究成果的實證。

可是，「同時期內不會有兩個相同的能力存在」的證據，也就是所謂「惡魔的證明」。

舉例來說，「在日本可以採收枇杷」，要證明這件事，只要採收到一個枇杷就可以證明了。但是相對的，要證明「在日本無法收穫枇杷」，就必須對日本全國國土進行調查，所以要證明「不存在」，事實上是很困難的事。

▼已經有以人工方式製造惡魔果實的可能性

本系列的古代兵器該冊中，推測過惡魔果實可能是人工製造的。如果惡魔果實是天然果實的話，對人類而言也過於方便了。若是自然系或動物系的果實還說得過去，但是像「門門果實的能力」就完全是將人工的物體能力化，因此並非是在自然界裡毫無「人的意志」介入之下所誕生的物體。

第689話中以「SAD」為原料的「SMILE」是「動物系的人造惡魔果實」，說明了是可以用人工方式製造出惡魔果實的。當然這一點無法證明惡魔果實是介入「人的意志」的人造物體。之前的「動物系人造果實」中有「人造」這個字眼，也可以當成是為了與原本的惡魔果實是「天然」的這一點加以區別的相反詞。

不過，**本書則是把全部的惡魔果實都想成是人工物品。**而惡魔果實的能力「在同時期內不會存在兩個相同的能力」這一點，就像之前所舉枇杷的例子一樣，事實上是難以證明的。

那麼如果那是人造物品的話，情況又如何呢？因為在同時期內只能得到一份材料，無法製成第二個之類的，和**自然物體時的情況不同，很簡單就可以證明。**或許正因為**惡魔果實是人工物品，以科學的研究，可以證明「在同時期內不會有兩個相同的能力存在」**。

如此一來，等到作品中說明動物系「人造惡魔果實」的詳細內容，還得等上更久的時間。若惡魔果實原本是人工物質的話，或許便是人造的。**不管是以人工的或是天然的情況來考量，如果有複製品存在的話，也就違反了「同時期內不會存在著兩個相同的能力」的規則，很有可能會出現新的情報加以說明才對。**

或是為了和既存的惡魔果實加以區別，所謂的「人造」其實是「新作」也說不定。

ONE PIECE
Final Answer

175

艾斯去世後，之後還會有「火焰果實」的能力者登場嗎？

▼「火焰果實的能力者」是敵人？還是幫手？

在《航海王》的壯大故事中，很明確地描寫出已死亡的能力者，就只有白鬍子和艾斯而已。白鬍子所具有的「震動果實的能力」，被黑鬍子奪走，去向很清楚。

那麼，艾斯所具有的「火焰果實的能力」又去了哪裡呢？

惡魔果實如果是自然的產物，或許又在長出惡魔果實的樹上結成了果實吧！而且，就算它是人工物品，「同時期內不會存在兩個相同能力」的規則也破除了，很有可能有人又製造出了「火焰果實」，在某處再度出現。

而且，艾斯的死已經過了兩年的時間，也很有可能又出現了「火焰果實」的能力者。

這是顆能力的產生條件，已經由隸屬海軍的貝卡帕庫所解開的惡魔果實。

黑鬍子奪走了「震動果實的能力」雖然是特殊案例，但白鬍子死後，震動果實的能力曾暫留在白鬍子體內。所以有可能海軍方面也從艾斯的遺體中，奪走了「火焰果實」的能力。

如果海軍奪走了這份能力，或許有可能將這份能力交給新的上將等的海軍軍官。當然，也很有可能並非海軍，而是海賊成為火焰果實的能力者。

無論如何，對魯夫來說，這是了不起的哥哥艾斯所擁有的「火焰果實的能力」。當它下次出現時，它要不是屬於魯夫最強的對手，應該就是屬於他最強的夥伴所有才對……

ONE PIECE
Final Answer

One Piece ✦ World map

「你們『世界政府』
一直都很害怕著⋯
總有一天會引爆的⋯
把全世界都捲入的
『巨大戰爭』！！！」

By 艾德華・紐蓋特（第 59 集第 576 話）

One Piece World map

第6航路

超新星

～最惡的世代裡到處是最強的伏筆嗎!?～

「『偉大的航路』
可說是一個巨大的生死擂台
──從各個航路而來
存活至此的海賊們，
都可說是一時之選的
精銳」

By 夏克雅克〔夏姬〕（第51集第498話）

被稱為「最惡的世代」的新世代海賊・十一名超新星

★★★★★★

▼懸賞獎金超過一億貝里的海賊，不斷輩出的鮮少時代

所謂的「超新星」，是從「偉大的航路」開始，各別到達「紅土大陸」之前的「夏波帝諸島」時，懸賞獎金超過一億貝里的年輕海賊們。

酒吧老闆娘夏克雅克說：**「目前為止，全世界的新人們在同一時期內全都聚集了起來，可也是件不簡單的事……」**（第51集第498話）說明了這是十分少見的情況。

成員的懸賞獎金在第51集第498話的時間點上，從「草帽一行人」的船長魯夫三億貝里，戰鬥員索隆是一億兩千萬貝里，「紅心海賊團」的船長托拉法爾加・羅是二億貝里，「基德海賊團」的船長尤斯塔斯・基德是三億一千五百萬貝里，戰鬥員奇拉是一億六千二百萬貝里，「霍金斯海賊團」的船長巴吉爾・霍金斯是二億四千九百萬貝里，「ON AIR海

賊團」的船長刮盤人‧亞普是一億九千八百萬貝里，「破戒僧海賊團」的船長烏魯基是一億八千萬貝里，「多雷古海賊團」的船長X‧多雷古是二億二千二百萬貝里，「火戰車海賊團」的船長卡彭‧貝基是一億三千八百萬貝里，「波妮海賊團」的團長珠寶‧波妮一億四千萬貝里。魯夫打飛了世界貴族查爾羅斯聖，海軍因此攻進了夏波帝諸島，這時候魯夫、羅和基德三人聯手作戰，其他的超新星們也出手對抗海軍，馬林福特頂點戰爭之中，「**扛起新海賊時代的『他們』應該不會錯過這麼重大的歷史節目──**」（第59集第581話）他們在離戰地稍遠的海面上觀察著戰況，之後比魯夫們早一步離開前往了「新世界」。「龐克哈薩特篇」中的超新星，正如他們被傳說為讓世界陷入混亂的**「最惡的世代」**，羅和魯夫、基德和亞普及霍金斯，各懷鬼胎結成了同盟。

ONE PIECE
Final Answer

暴力卻也慎重？基德組成同盟的理由是什麼？

▼ 儘管是造成民間受害的海賊，也擁有冷靜一面的基德

基德海賊團的團長尤斯塔斯・基德，於十一名超新星在夏波帝諸島聚集的時間點上，懸賞獎金高達三億一千五百萬貝里，是唯一懸賞獎金高過魯夫的海賊。他有著朝天豎起的一頭紅髮，加上毛皮的披風和像海賊般嚴酷兇猛的目光。夏克雅克說到基德之所以懸賞獎金如此之高的理由是：**「因為他造成民間嚴重的損害……」**（第51集498話），因此我們認為**他的個性是為達目的不擇手段。**

而且，為了救出海咪，魯夫在人類拍賣會場上痛毆了世界貴族，海軍攻入拍賣會的場面中，他對魯夫和羅說：**「反正就當成是順便幫忙吧！門口那些我就幫你們打掃乾淨好了，放心吧！」**（第52集第504話）因為懸賞獎金比較高，他便使用高姿態對他們說話。

可是，基德確實十分強悍，不只是比人家驕傲而已。在頂點戰爭兩年後的「龐克哈薩特」，他的懸賞獎金飆高到了四億七千萬貝里，他仔細確認了草帽一行人和羅及海軍的動向，**「托拉法爾加那渾蛋!!還以為他腦筋有問題才當了政府走狗，原來是另有所圖啊……!!!」**（第68集第677話）冷靜地分析了羅加盟七武海的舉動，而且他還提議和亞普及霍金斯結為同盟，讓人看出他不僅是暴力的另一面貌。

而且，超新星中有著以實際上存在的海賊為原型的角色。基德的原型在第52集第508話的SBS問答集中就清楚說明了，他的名字是由十三世紀時的海賊修道士尤斯塔斯（Eustace The Monk）和十七世紀時蘇格蘭的海賊威廉・基德（William Kidd）所組合而來。尾田老師雖然只回答了說：**「嗯……就只有名字而已」**，但關於這些成為角色原型的海賊所發生的故事，還是十分令人好奇。

ONE PIECE
Final Answer

就算拿出心臟仍可以活命，羅的手術果實能力

▼摘取心臟的能力有時間的限制!?

紅心海賊團的團長托拉法爾加·羅，是能夠改造人體的手術果實能力者，可以將人體四分五裂後，再將人體和靈魂與其他人交換，草帽一行人也曾被捲入一片混亂之中。

而且，他為了加入王下七武海，把一百名海賊的心臟交給了海軍，將凱薩與自己的心臟和莫內的心臟當作交換契約的材料，在許多關於心臟的橋段中登場。正如魯夫所說：**「你這傢伙真厲害!!心臟被拿掉還能活著啊!?」**（第68集第675話），羅的能力可以把人的心臟取出來，還讓對方活著。當然，凱薩所取出來的羅的心臟承受了相當大的負擔，羅也露出了痛苦的表情，因此可以認為，取出對方的心臟，可能會讓對方飽受折磨。

正如魯夫所提出的疑問，一般人印象中只要心臟被拿出來，人就非死不可，但是以現在的醫學而言，在罹患心臟疾病的時候，可以動手術將心臟取出來治療再放回去。而且，還有心臟移植手術這類將人體心臟交換的大型手術存在。可是，在這種情況下，如果沒有快速地完成手術的話，心臟便會無法負荷，身體也會到達極限。

羅也是在與魯夫結成同盟以後，忽然間就趕時間的說：「啊……算了，**我明白了，時間緊迫……!!**」（第68集第668話）這個時間點，魯夫並不知道羅把自己的心臟交給了凱薩。或許，羅將心臟取出的能力有時間限制的話，就像現實世界裡的手術一樣，長時間放置便會使身體到達極限，羅之所以趕時間，或許就是因為**他寄放在凱薩手上的心臟就快要到達極限了**。

ONE PIECE
Final Answer

樂觀的海賊亞普
結為同盟的理由是什麼？

▼就連部下也受不了的樂觀主義，擁有「天不怕、地不怕」的強悍

ON AIR海賊團的船長刮盤人‧亞普，會把身體變成樂器，發出聲音來進行攻擊。戰鬥方法正如他說過：「偷偷摸摸地逃跑有什麼好玩的，當然是把敵人惹毛了再開溜才有趣‼」（第52集第507話）先將敵人耍著玩的挑釁和攻擊之後，再立刻逃離現場，因此，部下們也常常表現出受不了亞普的模樣。

在夏波帝諸島，他與懸賞獎金有倍數之差的基德爭吵，因為魯夫毆打世界貴族，海軍上將黃猿現身之時，身邊的人類和部下建議他逃走，他卻說：「想去一睹大將的風采」（第52集第504話）要去和黃猿一戰。

就這樣，亞普說的「惹毛他再逃跑」中，隱含著他「天不怕、地不怕」的一面。這或許可以說是亞普的強悍吧！

雖然亞普開朗樂觀，但是也有很多謎團，他是為了什麼目的來到新世界的，這點也不太清楚。他比魯夫他們要早一步來到了新世界，和部下在『春島』上被巨大的山豬追逐，有過原本應該從山崖上跳下來，卻繼續在空中跑著的不可思議體驗。

龐克哈薩特篇之中，他應基德的召集，拜訪了他的祕密居所，但是和兩年前一樣，他們的吵架似乎吵得很開心。之後，他和基德及霍金斯結為了同盟。雖然不知道為什麼基德會從多位超新星中，找來亞普還有霍金斯，不過或許他們三人有著相同的目標。

ONE PIECE

Final Answer

一切的命運都交給占卜決定，實力現在依然是一團謎的霍金斯

▼相信的指標只有紙牌，性格沉著的海賊霍金斯

有著魔術師綽號的巴吉爾・霍金斯，是在橫行囂張的眾多海賊中，相當穩重且沉默寡言的海賊。他不被別人的意見和情勢所左右，一律是用紙牌來占卜自己和對手的死期或生存率，以結果為依據來採取行動。

他這種徹底堅持的作風也影響了部下。在他首次登場的夏波帝諸島的餐廳中，店員把義大利麵掉在部下的衣服上，發生爭吵的時候，他說：**「今天殺生的話，運勢會變差」**（第51話第498話）制止了部下。加上海軍上將黃猿在他眼前出現時，他也說**「今天不是我的死期……!!」**（第51話第498話）從容不迫地從紙牌上讀解自己的命運。頂點戰爭時，他在近海觀望情勢之後，前往了白鬍子的地盤，打倒了佔地為王的茶鬍子。

乍看之下，沉著冷靜臨機應變的霍金斯，其實是因為他無論戰鬥或逃跑，**全都依賴紙牌占卜的結果，並不聽別人的意見，這一點相當頑固**。他在龐克哈薩特應基德的召集，前去他的祕密基地，也是因為他在紙牌上看出了吉兆也說不定。現在雖然看來他和基德、亞普組成了同盟，但是目前還不清楚話少的霍金斯的目的究竟為何。

再來，說到霍金斯，雖然給人常用紙牌占卜的印象，但他也是惡果實的能力者，在和黃猿的戰鬥中，他展現出**將自己所受的傷害轉移到稻草人身上的能力**。可是他說：「——**與『上將』為敵只靠十具稻草人，還是有點心虛……**」（第 52 集第 508 話）或許用手持稻草人有數目上的限制。而且，他還有把自己的身體變成稻草人的招式『降魔之相』，但是他在發動之後立刻就被黃猿打倒，實力依然是未知數。謎團眾多的霍金斯今後的發展令人期待。

ONE PIECE
Final Answer

只有四皇能生存下來的修羅場，海賊同盟的意義為何？

★★★★
★★★★

▼超新星一個個組成同盟的理由是什麼？

在夏波帝諸島上，超新星看來並沒有與其他海賊團和船長聯手打倒敵人的舉動，但是龐克哈薩特篇一開始，羅和魯夫、基德和亞普及霍金斯分別結為了同盟，為什麼超新星會突如其來地組成同盟呢？

原本新世界被說成是「只要踏入過『新世界』一次的猛將們，大家都會異口同聲地說，『偉大的航路』前半段的海域──『那片海是樂園啊』」（第60集第594話），說明了是個一開始航海就困難重重的地方，還有四皇君臨天下。羅對魯夫說：「在新世界中生存下來的手段只有兩種……加入『四皇』的旗下……或是持續對抗他們」（第67集第667話）

第45集第434話中，傑克前往拜訪白鬍子時，海軍以最高級警戒態勢

待機戒備，光是四皇各自私下彼此見面，海軍就得當成緊急狀態嚴加戒備，可見影響重大的程度。而搶救艾斯的時候，白鬍子海賊團發動戰爭，海軍也加入了上將級的人物，還把三大勢力的另一頭——王下七武海給召集來了。而為海軍與白鬍子海賊團做仲裁的角色，也是四皇之一的傑克來擔任。**總而言之，儘管超新星們和其他海賊相較之下，可說是望塵莫及的強悍**，但是現實上光靠一支海賊團就要挑戰四皇，依然是遙不可及。

魯夫的夢想是成為「海賊王」，而羅判斷現況，打算讓牽動著新世界的四皇其中之一垮台。亞普和霍金斯的目的，目前還不清楚。但是為了實現目標，他們絕不會加入四皇的旗下。超新星各別的利害考量達成一致的結果，應該就是組成同盟，迎戰四皇吧！

而正如羅賓所說：「海賊的同盟中，還附帶著『背叛』哦」（第68集第668話）他們說不定只是為了達成目的而結為同盟。於頂點戰爭時羅說：「**雖然說是敵人，但惡緣也是緣分**」（第59集第578話）這句話表達了他們於夏波諸島同時現身的惡緣，促成他救了因為艾斯之死、身心都傷痕累累的魯夫一樣，基德、亞普和霍金斯的同盟目的，也是為了在新

世界生存下來，增強自己的戰力，也就是說，可以想成是為了對抗四皇才組成的同盟。

▼基德一行人的同盟對於魯夫來說，是吉是兇？

超新星們開始在新世界組成同盟。儘管不明白基德一行人的目的，但是應該是為了解決一個人無法處理的問題，才會組成同盟合作吧！

現在，超新星之中，有兩組同盟同時期存在。基德一行人的目的，如果和魯夫與羅的同盟目的一樣，是要打倒某個對手的話，依那位對手是誰而定，或許雙方會成為有力的夥伴也說不定。如果基德成了夥伴，兩組的合體戰力規格應該會變得相當強大。可是，基德則說魯夫是：「**令人火大的傢伙，確實在戰爭時，這傢伙在身價破億的新人裡表現一馬當先——我可不會讓他這麼輕鬆地獨佔鰲頭**」（第60集第594話）充滿了敵對的心態，應該很難會聯手作戰才對。

如此一來，在魯夫和羅眼下所主張的打倒四皇這個目的之前，或許會先與基德一行人開打也說不定。

無論如何，「同盟」只是一時的，當目標變成「ONE PIECE」的時候，他們又會變成對手。亞普和霍金斯的目的雖然還不清楚，但組成同盟的海賊之間的戰鬥，可能不久之後就會發生。

193

ONE PIECE
Final Answer

與海道的部下戰鬥的 X・多雷古是D之一族嗎？

★★★★★
★★★★

▼ 海軍出身的另類海賊──多雷古的目標是什麼？

多雷古海賊團的團長X・多雷古，是十一名超新星之中，有著「海軍少校出身」特殊經歷的海賊。懸賞獎金在兩年前的夏波帝諸島時為二億二千二百萬貝里，在十一人中算是高價位。最初登場的時候，介入了同為超新星的怪僧烏爾基和殺戮武人奇拉之間的亂鬥中說：「要鬧就到『新世界』鬧!!!」（第51集第498話）顯示出他不喜歡無意義的小爭吵，如此沉著冷靜的一面。

可是，對於前海軍多雷古之所以會變成海賊的經過並不清楚。在夏波帝諸島上，他曾露出痛苦的表情說：「完蛋了……我以為不會遇上『黃猿』的」（第52集第508話）。他與海軍和黃猿之間，或許有著不能碰面的過節吧！而且，在夏波帝諸島看見巴索羅繆・大熊的模樣和攻擊

後，多雷古說到了關於貝卡帕庫博士與和平主義者者的事，因此他想必相當**熟知海軍的內情**。黃猿見到了多雷古後，就說了**「你來偵察那個嗎？可以戰鬥看看哦，若你知道了內情……應該也會感到更加絕望吧」**（第52集第509話）這段其他海賊聽了也不懂意思的話。黃猿口中所說的「那個」是大熊，因此或許多雷古會退出海軍，和貝卡帕庫所做出的人體兵器有關，是他成為海賊的直接因素也說不定。多雷古想打倒的對象如果是海軍的話，那他之所以成為海賊，想必是得到了可以打倒海軍的力量。

現在巴索羅繆・大熊變成了沒有理性的人體兵器，原本他有著身為革命軍幹部的一面。如果是這樣的話，多雷古或許在海軍時代尋找貝卡帕庫實驗祕密的過程中，了解了大熊的真實身分，在他的自我意識喪失之前，彼此間締結了什麼密約也說不定。

195

ONE PIECE
Final Answer

▼「D之一族」中包含了多雷古嗎？

X・多雷古的原型是十六世紀的英國冒險家，也是私掠者（國家認可的海賊）的法蘭西斯・多雷古騎士（Sir Francis Drake）。這一點來自於第52集第508話的SBS問答集中，尾田老師所提出的正確解答。原型法蘭西斯是襲擊西印度群島和西班牙船隻的海賊。他從大西洋經過麥哲倫海峽進出太平洋，再橫越太平洋從印度洋經過好望角，又回到了印度，完成了環遊世界一周。

回到故鄉的法蘭西斯獻給了伊莉莎白女王當時的國庫還要龐大的財富，坐上了英國海軍的中將寶座，並且被賜予騎士的封號，因此，法蘭西斯成為國家認證的海賊。海賊時代的法蘭西斯讓西班牙船隻飽受恐懼，被稱為是惡魔的化身，有著「龍」的綽號。

第52集第508話的SBS問答集之中，說明了他的名字由來。順帶一提，在奇幻創作中，有一種用兩腳行走的龍就叫作多雷古（Drake）。因為是虛構的動物，所以有各式各樣的外型，在許多的RPG角色扮演遊戲中出現。因為多雷古名字由來的原型法蘭西斯，被稱為是龍而令人畏

懼，因此多雷古的能力「恐龍」，也可以說是來自他的名字。

多雷古吃下的是動物系古代種的惡魔果實，能力是會變身為已經滅種的恐龍，用強力的雙顎和利齒攻擊對手。巴索羅繆‧大熊被他一咬就受傷，可以說是能力非常強大的惡魔果實。古代種在數量眾多的惡魔果實中，是十分珍貴稀少的品種，在夏波帝諸島的戰鬥中，烏爾基和亞普也說他們是第一次見到。

加上多雷古在英文中寫成「Drake」。在名字前有著「D」的角色登場後，就會令人好奇他和充滿謎團且真相未明的「D之一族」之間的關係。如果是這樣，多雷古和D之一族或許也有著很深的關係也說不定。

ONE PIECE
Final Answer

珠寶・波妮與世界政府相關的真相

▼ 從危機中救出索隆的珠寶・波妮

說到超新星之中唯一的女性海賊——珠寶・波妮，首度在夏波帝諸島登場時，她以廚師趕不上出菜的速度大吃特吃，被四周的海賊叫做「大胃王」。超新星所率領的海賊團，大多有著船長與船員間嚴格的上下關係，就像卡波涅・貝吉一樣，只要有船員背叛，就會加以制裁，但他也會兩手插在口袋，微笑著觀望波妮海賊團的船長在大吃特吃的模樣，那看起來就像是家人一般。

可以表現出波妮性格的一幕，是在天龍人的查爾羅斯聖在街上往來時，不知身分有別、得要對天龍人表示尊敬的索隆，呆呆地站在查爾羅斯聖眼前，遭到他開槍射擊，她一瞬間發動了能力改變身體的年齡，責備了拔出刀子的索隆。她說 **「如果是海賊的話，就應該懂海賊們默認**

▼波妮的能力中所隱含的幾個假設

那麼，在超新星中唯一的紅花波妮，事實上也是個充滿許多謎團的角色。在頂點戰爭進行中，她使用了映像電話蟲觀看戰鬥的情況。波妮忽然間大哭出來，船員雖然注意到了波妮，但波妮卻說：**「渾蛋，煩死了!!不要管我!!」**（第58集第565話）而波妮哭出來的時候，正是戰鬥的

老人和小孩，陷入無法戰鬥的狀態。可是，**她雖然能夠操縱敵人的身體，卻沒有直接攻擊對手的能力**，因此是從後方參加戰鬥提供支援。在頂點戰爭後，立刻以新世界為目標，但是她的海賊團被黑鬍子所捕，之後被移交給了海軍的赤犬，波妮接下來會受到什麼處分，目前還不清楚。

天龍人的話，就會將海軍上將給引來島上，為了避免發生這種情況，她才對索隆說教。她被描寫為在沒有其他人可以阻止索隆行動的狀況下，為了避免激怒天龍人，海軍因此出動的這種最糟的情況發生，她便率先採取行動，如此一個擅長把握情況的角色。魯夫在人類拍賣會上，痛毆了查爾羅斯聖，海軍攻入夏波帝諸島的時候，她使用能力將海軍變成了

的規矩才對吧!!?不要給我們找麻煩!!」（第51集第499話）表示只要忤逆天龍人

楚。

情勢為白鬍子遭到被海軍欺騙的史庫瓦德，用劍刺穿身體時所發生的事。

而且，頂點戰爭在傑克的仲裁下結束後，她強調說：「──全都是他的錯啦……!!!馬上把他給我找出來!!出發了!!到『新世界』去!!」（第59集第581話）為了追「那傢伙」而前往新世界。

波妮看了頂點戰爭後之所以會大哭，以及她說的「那傢伙」到底是指誰，並沒有明確地被描寫出來，但是如果是因為白鬍子遭到刺殺的話，應該就和白鬍子海賊團有所關聯。而且，史庫瓦德雖然對白鬍子刺了一劍，但之後奪走「震動果實能力」的卻是黑鬍子汀奇。原本頂點戰爭的目的，是「搶回艾斯」。艾斯在「巴那羅島」的決鬥中，被汀奇打敗後被移交給海軍。也就是說，可以看成汀奇是造成頂點戰爭發生的原因的人。因此，珠寶所說「那傢伙」說不定指的就是汀奇。而事實上，之後波妮和汀奇一戰之後也被抓了。

之前曾探討過波妮說不定是艾斯的「姊姊」，但是這次我們來想想另一個可能性──「母親」。說到和艾斯有血緣關係的女性就是在南

方藍「巴特里拉島」的**波特里卡斯‧D‧露珠**。為了隱瞞海賊王的兒子艾斯存在於世間的事實，通常懷胎十月就會生下孩子，但她卻讓艾斯在肚子裡躲了二十個月，一生下艾斯之後她便去世了。關於露珠在懷著艾斯期間有著詳細的描寫，但是關於死卻只是傳聞而已，目前並沒有記述任何確實的內容。雖然描寫到她滿身是血地倒了下來，但是並沒有畫出她的墳墓，無法證明**「母親死了」**這件事。

加上，波妮和珠寶一樣出身於「南島」。而且，露珠在法語中寫成ROUGE，意思是「紅色」，也可以解釋成「口紅」。想想波妮的臉，就會浮現出她塗著濃濃口紅的嘴唇，這可以想成是在暗示波妮就是露珠。

並且，**波妮最初登場是在餐廳裡當「大胃王」**，而在第18集第157話艾斯最初登場時，**也是在餐廳裡大吃大喝**。之後的艾斯，在第25集第233話參加巴其海賊團的宴會時，也描寫過他大吃大喝的場面，雖然沒有說到「大胃王」這樣的字眼，但他確實是相當會吃的**大胃王角色**。

ONE PIECE
Final Answer

波妮如果是艾斯的母親，或許會讓人好奇她的外表為何看起來如此年輕。可能是波妮的能力可以讓身體變得年輕，因此可以想成她平常都使用自己的能力，來改變自己的容貌。而且，在ＳＢＳ問答集中，其他海賊的年齡都已經說得很清楚，但對於波妮，尾田老師卻只交代了「波妮因為具有能力，所以年齡是推測的」（第68集第671話）。也就是說，波妮的年齡不明，目測年齡是二十二歲。

▼波妮與黑鬍子和政府之間有過節嗎？

到達新世界後，波妮連同海賊團被汀奇所抓。可是，在這裡還留下了好幾個疑問。汀奇和海軍交涉，要用他抓來的波妮和海軍交換軍艦，這是繼艾斯之後，黑鬍子第二次把抓到的海賊交給海軍。加上前來帶走波妮的海軍赤犬說了「聽到妳從政府手上逃走的時候，真讓人嚇了一跳。」（第61集第595話）也就是說，波妮以前，曾經身在政府附近。如果波妮就是露珠的話，與海賊羅傑有關的人，當時都遭到了處決，波妮或許也被囚禁在政府附近也說不定。

波妮對赤犬說：「……‼你這傢伙……‼‼我絕對不會原諒你‼‼」

（第61集第595話）或許這是兒子艾斯被海軍所殺，母親悲慟的呼喊吧？

203

ONE PIECE

Final Answer

艾涅爾在月亮上看見的壁畫與烏爾基的共通點

▼ 烏爾基與月亮居民之間有關係嗎？

超新星之一的烏爾基，是破戒僧海賊團的團長，正如他的綽號「怪僧」，他穿著像是僧侶一樣的衣服，胸前戴著巨大的念珠，背上還著翅膀。在夏波帝諸島他和身為基德海賊團的戰鬥員，也同為超新星之一的殺戮武器奇拉起了爭執展開亂鬥，是個話題不斷的麻煩鬼。當時，烏爾基的懸賞獎金是一億八百萬貝里，而奇拉的獎金是一億六千萬貝里，他對懸賞獎金比自己高的對手丟下了：**「你撿回了一條命……戴面具的」**（第51集第498話）表現出他的自信。

烏爾基在夏波帝諸島27號GR港的戰鬥中，他被巴索羅繆・大熊的雷射貫穿左肩，受了重傷。**因為受傷，他便使用巨大化的能力**，嘗試反擊巴索羅繆，之後遭到黃猿的踢擊傷了左側腹。兩年後雖然他繼續著在新

世界的旅程，卻在要登陸由紀錄指針所指向的「被雷擊的島」之前受困而無法登陸，遇見了真實身分不詳的賣傘商人。

接著，烏爾基的出身被說明是在『空島』，但是確實的地點不明。

可是，看看第64集第634話的SBS問答集中，所描繪的超新星孩童期的插畫，烏爾基的髮型和在『空島篇』中所登場的神之國的柯妮絲一樣。

根據第32集301話的SBS問答集，這是被稱為**「天廣（天生廣告氣球髮型）」**的天生捲髮。和柯妮絲一樣，孩童時期有著天生捲髮的烏爾基，或許是與神之國、甚至是和艾涅爾有深厚關係的人物也說不定。在月亮上復活的艾涅爾再度於故事中出現時，或許烏爾基的出身與成為海賊的目的也會被說明清楚。

205

卡波涅・貝吉和他的同伴們身在何方？

▼火戰車海賊團被消滅了嗎？

綽號「黑幫」的火戰車海賊團船長卡波涅・貝吉，穿著華麗西裝，嘴裡抽著雪茄，手指上戴滿鑲著巨大寶石的戒指，全身上下看起來一副「黑手黨」的打扮。他的名字由來，是被稱為二十世紀最大黑手黨的艾爾・卡彭（Al Capone）和英國的私掠者（國家認證的海賊）威廉・雷・索貝吉（William le Sauvage），這曾在第52集第508話的SBS問答集中介紹過。其中，真實存在的艾爾・卡彭是出生在有禁酒令時代的黑手黨，在年僅二十六歲時就成為黑幫老大，將賭博和私釀酒等事業擴大，讓犯罪組織現代化。

那麼，以這麼厲害的黑手黨為名字由來的貝吉，在夏波帝諸島上，他得知海軍上將對草帽一行人加以制裁時，他便說：「**現在立刻往『魚**

人島』出發!!」（第52集第504話）很快便決定要啟航。他的能力可以將騎兵隊等大量兵力縮小放在衣服或身體裡，再派出來進行攻擊。

在近海觀察著頂點戰爭時，他比草帽一行人更早往新世界航行，但是在航海途中，海賊船離開了海面，被空中身分不明的物體吸了上去。

這時候，發出了「喀噹」一聲，像是船撞壞的聲音，而且卡波涅慘叫了一聲：「啊啊啊……」（兩段都在第60集第594話）最後他便行蹤不明。

新世界是世界上最難航行的海域，是海流、氣候、磁氣等都相當麻煩的航路。就算是超新星，也不見得能輕鬆愉快地航行。火戰車海賊團是被消滅了呢？或是苟延殘喘存活下來繼續新世界的旅程呢？接下來的發展，或許之後了解新世界可怕之處的貝吉就會和其他超新星們一樣，與其他海賊組成同盟，在草帽一行人的面前現身也說不定。

構想了三個鐘頭的超新星們今後的發展會如何呢？

▼日本JUMP本刊連載的「大倒數」中所介紹的插曲

說到尾田老師，據說在《航海王》的連載開始之前，他就已經寫了好幾本關於故事結尾構想的筆記。應該有不少人在東京與大阪所舉辦的「『航海王展』～原畫×映像×體感的航海王」內的展示攤位上，看見了在尾田老師的工作檯上堆積如山的構想筆記吧！而且，在2010年38號到41號，《航海王》在JUMP本刊休載期間所企劃的「大倒數」中，公開了第1話的構想提案和魯夫的航海地圖。

其中關於超新星，提到了**「是原本不存在的角色」**這樣令人意外的插曲。負責夏波帝諸島的第五任編輯大西恆平說：**「雖然草帽一行人在夏波帝諸島上四散各地，是早就決定好的事，但是因為少了點刺激感，尾田老師就說：『增加一大堆新角色的話，會有趣嗎？』之後花了大概

三個鐘頭設計和修正全員角色，並完成命名。」（2010年日本《週刊少年JUMP 40號》）

就這樣，原本並沒有構想的九名超新星，於頂點戰爭中，羅成為魯夫的救命恩人，在新世界龐克哈薩特篇中，除了羅以外，加入了基德、亞普、霍金斯等重要角色登場，他們今後想必會和原本就構想好的角色與故事有著深厚的關聯。結成同盟把新世界鬧得天翻地覆的超新星之中，存在著許多埋有伏筆的角色，讓人對他們今後的活躍抱著很高的期待。

a witty remark

One Piece World map

「『11名身價上億的新人』
再加上『黑鬍子』……
世人叫他們
『最惡的世代』!!」

By 茶鬍子（第 67 集第 664 話）

One Piece **7** World map
第 **7** 航路

來自全世界的甲板

~徹底解讀航海王的關鍵人物~

「能夠創造
這個時代的
只有活在
現在的人啊……!!」

By 席爾巴斯・雷利（第52集第506話）

可以了解「那個人的現在？」之短期集結封面連載系列!!

▼《航海王》有著大量迷人角色的寶庫

儘管《航海王》是以男主角魯夫的觀點為中心來進行故事，但是尾田老師並沒有忘記交代目前為止所創造的角色之後的發展，那就是**短期集結封面連載扉頁系列**。

以扉頁的一格來進行的這個系列中，描繪了不分敵人、夥伴、一般人等各式各樣的登場人物的支線故事。這並非是脫離本篇的額外發展，因為其中包含了和主線故事聯結的要素，若想要解開各式各樣的謎題和預測之後的故事發展，就非看不可。

舉例來說，在『克比梅柏奮鬥日記』中，描繪了克比和貝魯梅柏進入海軍成長的鬧劇。乍看之下或許讓人以為只是娛樂搞笑的小插曲，但

是他們實際上卻真的有了一番成長，再度於本篇中登場，讓讀者們大吃一驚。

在描寫了魯夫他們目前所遭遇的人物們現況的「來自全世界的甲板」，描寫了稍微成長一點的「騙人布海賊團」的各種情況、改裝過後的巴拉蒂海上餐廳新店鋪、老樣子成天打架的多利和布洛基、在『阿拉巴斯坦』趴在病床上的寇布拉。這些是為了讓讀者們感覺到，即使是魯夫不在的地方，這世界依然一如往常地在運轉著，同時對漫畫迷來說，可以再度見到喜歡的角色，也會感到相當高興。

不只是懷念，以**對故事來說包含了重要情報**的扉頁系列為中心，我們可以來探討目前為止登場的角色，將會與今後的故事發展有些什麼關聯。

ONE PIECE
Final Answer

大海賊時代之前的海賊們，是為了追求什麼而成為海賊的呢？

▼羅傑、白鬍子、西奇……他們所追求的是什麼呢？

財富、名譽、自由……人人都懷抱著夢想，一個個往海洋出發的大海賊時代，因為羅傑所說的：**「想要我的財寶嗎？想要的話就給你吧……去找吧！我把全世界的一切都藏在那裡」**（第1集第1話）揭開了序幕。那麼，在這之前的海賊們所追求的是什麼，又是為了什麼目的而成為海賊呢？

漫畫單行本的第0集之中，描寫了大海賊時代開始三年前的情況，當時雖然已經有海軍的存在。**「就只有羅傑那傢伙，我非抓到他不可!!!」**、**「因為是羅傑嘛……!!卡普大人沒辦法放著不管……!!」**光是聽這兩句對白，就可以明白在羅傑和西奇以外，還有其他海賊存在。雖然不確定在歷史上海賊是如何產生的，但是國家留下了有掠奪者、有國

家防衛軍等各式各樣的紀錄。在《航海王》的世界當中，即使從海賊與海軍對立的情況來看，也並沒有國家防衛軍成軍的考量，而且截至目前為止，在作品內也沒有出現光是以掠奪為目的的海賊登場。

西奇說：「**就算是現在也可以立刻統治整個世界!!! 當我的左右手吧羅傑!!!**」（第 0 集）這麼說的話，可以想成西奇的目的便是「**統治世界**」。「**你這傢伙到底想要什麼？**」（第 59 集第 576 話）白鬍子被這麼問到時，他回答「**家人**」。罹患了不治之症的羅傑，直到拜託庫洛卡斯治療前，所完成的是「**稱霸偉大的航路**」。他們之所以成為海賊的理由，看不出有明顯的共通點，但硬要說的話，就是他們都是在追尋自己的「**夢**」吧！

順帶一提，羅傑還是新人的時期，就已經是身為海賊的布魯克所屬的倫巴海賊團，是以「**環繞世界一周後，回到這裡!!!**」（第 50 集第 487 話）為目標。從當時開始，就有許多海賊以「稱霸偉大的航路」為目標也說不定。

ONE PIECE
Final Answer

探究可以聽見萬物之聲─羅傑的能力祕密！！

▼可以聽見萬物之聲是惡魔果實的能力？或是霸氣？

在『空島』上，使用古代文字刻下了羅傑的訊息，關於這點，雷利回答說：「羅傑不可能解讀這些文字」、「那傢伙啊……可以聽見『萬物』的聲音……只有這樣而已……」（兩段都在第52集第507話）所謂「可以聽見萬物的聲音」是怎麼樣的一種能力呢？

說到特殊能力，首先讓人不得不懷疑的，就是『惡魔果實』的能力。雖然有著羅傑是否為能力者等的各式各樣的臆測，但目前真相還不清楚。但是，可以聽見萬物之聲的能力，會讓人想起什麼種類的惡魔果實呢？雖然有動物系、自然系、超人系等惡魔果實的出現，但是實在讓人想不出，能聽見萬物之聲，會是哪一種果實。

那麼說是霸氣所產生的能力又如何呢？目前為止，可以確認的霸氣有「見聞色」、「武裝色」、「霸王色」這三種種類。其中見聞色是可以「強烈感受到對方氣息的力量」（第61集第597話）。在空島上被稱為心網的物體，便符合了這一點。霸氣經由訓練，會產生飛躍般的效果。同艾涅爾的心網，就達到可以掌握『神之國』整個區域的氣息的程度。同樣的，如果羅傑的見聞色霸氣也達到了其他人到達不了的等級，就算有聽見萬物之聲的能力，也沒有什麼好奇怪的。

事實上，有一幕就描寫到羅傑可以聽見普通人所聽不到的聲音。進入海底時，羅傑問說：「聽見了嗎？現在的聲音」，雷利回答說：「你在說什麼？這裡不是安靜無聲的深海嗎」（兩段都在第66集第648話）由此看來，這應該就是可以聽見萬物之聲的能力吧！如此一來，一樣在「魚人島」上聽見海王類聲音的魯夫，或許有一天「聽見萬物之聲的能力」也會覺醒。

ONE PIECE
Final Answer

☠ 其他令人好奇的羅傑的船員與冥王今後的發展

▼羅傑的船上有武士嗎？今後雷利會說些什麼呢？

曾經搭乘羅傑海賊船的船員，已知有副船長雷利、船醫庫洛卡斯，還有見習的傑克和巴其，羅傑海賊團在稱霸「偉大的航路」後解散，雷利說：**「不知道曾經一同賭上性命的夥伴們，現在在哪裡做些什麼」**（第52集第506話）看來似乎現在並沒有來往。或許有人就像傑克與巴其一樣繼續當海賊，但應該也有人不當海賊，或者已經去世了。

「來自全世界的甲板」中，庫洛卡斯也現身了。這時候的庫洛卡斯和一名戴著斗笠的人物一起開心地喝著酒，而這號人物應該也是羅傑的船員。這頂斗笠是艾斯在『和之國』學到製作方法製成的，成品與送給小歐斯的禮物非常相似。或許，**和庫洛卡斯一起喝酒的人，就是和之國**的人也說不定。

接下來，我們來探討副船長雷利今後的發展吧！他在『夏波帝諸島』上擔任上膜工匠，比起平常的工作，對賭博更有興趣。雖然即使是現在，他依然有著足以和黃猿一較高下的實力，但是正如他所說：**「我已經是老兵了……只想安穩的過日子」**（第52集第504話），感覺並不打算親自到最前線幹出一番大事。與魯夫修行之後，正如他所說：**「──可以再活得久一點……也不賴啊……」**（第61集第603話）可以看出身為師父的他，相當期待徒弟將來的發展。

之後，雷利若再度登場，或許就是羅傑海賊團的過去真相大白的時候吧！雷利了解歷史的一切，守候著從羅傑到傑克，還有魯夫所繼承的草帽，今後勢必也將扮演著重要角色吧。

ONE PIECE
Final Answer

克洛、克利克、惡龍……
被擊敗的海賊們會再度現身嗎？

▼ 在短期集結封面連載扉頁系列中沒有登場的海賊去向

航海王中因為有大量的角色登場，而在扉頁之中無法也讓所有的角色都登場。可是，沒有在這裡登場，或許也可以想成，是為將來的故事發展所埋的伏筆。我們就來探討看看，被魯夫所打敗的海賊們再度登場的可能性。

首先，是想要得到金錢和安定生活，成為了卡雅家管家的狡猾克洛。他以超快的速度自豪，以朽死為武器，將魯夫逼至絕境，但最後仍被擊敗。一般來說，他應該會被抓去交到海軍手上，但卻對他說：「**滾回去!! 不要再來了!!!**」（第5集第40話）把他交給了他的手下，所以他有可能繼續當海賊。以副船長傑克斯成了海軍士兵這一點來考量的話，今後他也很有可能以某種形式再度出現。

接下來是首領克利克所率領的克利克海賊團。他曾經進入過「偉大的航路」，卻遭到密佛格的襲擊，被逼得幾乎沒命。但是好不容易留下一命的克利克計畫要奪取芭拉蒂，卻遭到魯夫所擊敗。總隊長吉恩對失去意識的克利克說：**「先全身而退，從頭再來吧」**（第8集第66話），離開了芭拉蒂。以他所留下的**「在『偉大的航路』上再會吧」**（第8集第67話）這句話來考量，他們很有可能會再見面。

占領了娜美所居住的『可可亞西村』的惡龍，在太陽海賊團的故事中曾描寫到他的過去，今後也會登場嗎？根據逃獄的小八所說，敗給了魯夫的惡龍一夥：**「大家全被海軍抓了哦!!」** 當時懸賞獎金二千萬貝里的惡龍，如果被關進了『推進城』的話，在魯夫入侵時，包含LEVEL6在內所有樓層的犯人全數逃走了，有可能他也趁著這次騷動逃走了吧。

221

ONE PIECE
Final Answer

瓦波爾會再度出現在魯夫的面前嗎……!?

▼只要有錢，誰都可以當「世界貴族」嗎?

在扉頁系列當中，於目前登場的角色們之後所畫的橋段裡，其中幾乎都有一個人，就是瓦波爾。他利用『吞吞果實』的能力變成了一座玩具工廠，而且還因為『瓦波爾金屬（白鐵）』而出名，成了一名大財閥。

之後雖然他沒有在故事中登場，但是在「來自全世界的甲板」VOL・19命題為「財閥會長、世界貴族公認，磁鼓王國建國」的第64集第635話的扉頁中，久違的見到了他的身影。

接著非常令人好奇的是，「世界貴族公認」這句話，一個是「財閥會長被認定為世界貴族，然後建立了王國」，另一個是「世界貴族認定

財閥會長的建國」。這樣應該八九不離十，如果是後者的話，並沒有要就原本故事來加以解釋說明的部分。

可是，如果是前者的「財閥會長被認定為世界貴族，然後建立了王國」的話，便會顛覆目前為止《航海王》世界中的常識。

目前為止，所謂的「世界貴族」都是「20名國王」的後裔，被稱為「天龍人」，但是有可能可以用錢買到「世界貴族」的稱號，「天龍人」是「20名國王」的後裔，這樣的大前提便會被推翻。

當然，瓦波爾是不是「20名國王」的後裔，這點還不清楚。瓦波爾把薇薇這樣的孩子推倒，這般旁若無人的囂張行為，讓人覺得像天龍人一樣，事實上也不能說他完全沒有繼承天龍人血脈的可能性。

瓦波爾有可能建立了王國，準備了強大的軍力，或許再度於魯夫面前現身的日子已經接近了也說不定。

223

艾涅爾前往「D的意志」的些微可能性

▼艾涅爾的「下一個野心」是什麼？

從本系列第一冊起，關注了扉頁系列的「艾涅爾篇」，探討了「『古代的繁榮王國』是不是『月球上的人』所建立的？」等各種假設，但是艾涅爾本人會再度於本篇中現身嗎？

在扉頁連載中，艾涅爾在月球的地下都市中得到了新的手下。接著，艾涅爾的「太空大作戰」最後一集**「燃料全滿！艾涅爾軍團出動!!」**（第49集第474話）中，描寫了艾涅爾率領軍團的模樣，讓人感覺他將要朝向新目標採取行動。

而且《航海王Green》中再度刊登的第49集第474話扉頁中，出現了**「得到了『無限的大地』，往下一個野心邁進!!」**的字句，或許這是艾

涅爾再度在本篇中現身的伏筆。

尤其讓人感到好奇的是，艾涅爾前往「無限的大地」月球時，並不是說「去」，而是說**「回到『神』……所在的地方去……」**（第32集第300話）用了**「回去」**這個字眼。

這句話成立了在本系列第一冊的「古代的繁榮王國」是由「月球上的人」所建立的根據，「D之一族」便是他們的子孫這個假設。

從地球到月球，會使用「回去」這個說法，應該可能表示他是來自於月球的人。如果是這樣，「D」或許是表示半月的意思，這個假設在網路上經常流傳，想來應該說得通才對。

或許艾涅爾的「下一個野心」，可以想成是以「神」的姿態君臨天下，並且建立他的王國。

接下來，若是本系列第一冊以來的假設猜對了的話，他可能會發現，在開發月球時或許遺留下了的「D的意志」的相關事物。

225

脫離世界政府的CP9
目地是往哪裡去？

▼CP9會和革命軍會合嗎……？

克比和貝魯梅柏，魚人小八還有巴其等等在扉頁系列上所畫的角色們，在本篇中再度登場，是《航海王》向來的慣例。

在如此短期間集結的封面連載中，今後的動向令人十分好奇的，就屬CP9了。

CP9利用具有可以在任何地方開門的布魯諾之門果實，逃離非常召集，之後沿著海列車的軌道，登陸了『春天女王城』，為了受重傷的路基，當起街頭藝人來賺錢。路基出院以後，他們與春天女王城的海賊引起了騷動，因此，政府才得知CP9依然存在的消息。

斯潘達姆直到非常召集時，一度抓住了羅賓卻又被她逃走，而且無法奪回古代兵器冥王的設計圖等，全部都由CP9承擔責任，因此他們成為被政府所通緝的對象。

接著，路基以電話蟲對斯潘達姆發表著CP9任務外報告VOL‧31「我一定會回來」（第54集525話）這樣充滿著復仇味道的話語，然後搶走了海軍的船出發航行。

或許，CP9的最終目標是對斯潘達姆報仇吧！身為擁有「六式」等高超戰鬥能力，並且擁有惡魔果實能力的CP9，這樣想來應該並不會有多困難，但是也有CP9任務報告VOL‧32「企圖抹殺CP9的父子」（第54集第527話）這樣的故事，因此想必是斯潘達姆發出了抹殺CP9的指令吧！

了解這一點的CP9，應該會因此對於斯潘達姆感到更加的憤怒，同時也會對應該深深了解他黑暗一面的世界政府，更加地不信任才對吧！接著，**如果CP9開始視世界政府為敵的話，利害關係完全一致的應該就是革命軍了吧！**

ONE PIECE
Final Answer

翻滾海賊團 從新世界逆行的原因

▼從新世界旅行到紅土大陸的原因，是偉大的媽媽的命令嗎？

翻滾海賊團與草帽一行人在『恐怖三桅帆船』相遇。船長羅拉被叫做『求婚羅拉』，和魯夫在第49集第476話相遇，並且向魯夫求婚，但是立刻就被拒絕，達成了被甩4444次的新紀錄。羅拉所率領的翻滾海賊團，為什麼從海賊們人人都當成目標的「新世界」逆向航行呢？感覺其中似乎隱藏了極大的伏筆。

新世界出身的羅拉，告訴了草帽一行人「生命紙」存在的意義，「這個給你，媽媽的『生命紙』，很特別唷」（第50集第489話）把母親的生命紙撕下一半，簽上自己的名字交給了娜美。這時候，羅拉的部下松鼠基兄弟對著娜美說：「羅拉船長的媽媽是屬害的海賊哦!!」（第50集第489話）

所謂的新世界出身，可以想成她的母親人在新世界。可是，在新世界有四皇君臨天下，如果說是「很厲害的海賊」，那麼她的母親便有可能是四皇。如果說是女性的話，那必然是被稱為BIG MOM的夏洛特・莉莉。

草帽一行人在魚人島的甜點工廠事件，對BIG MOM宣戰，今後他們之間想必還會有很深的關聯性。羅拉的母親如果就是BIG MOM，第50集第476話中，她交給娜美的生命紙便是安排多年的伏筆，想來應該可以在BIG MOM的面前派上用場。羅拉說：**「我隨時都知道媽媽所在的方位哦!!」**（第50集第489話）因此，她們之間的親子關係應該相當不錯。第66集第654話的扉頁「來自全世界的甲板」中，描繪了她與部下們一同造訪了「水之七島」的酒吧。如果是這樣的話，羅拉或許是接受了母親的命令，在世界各地旅行，幫她到處收集情報也說不定。

ONE PIECE
Final Answer

知道了波塞頓的存在，格列佛有什麼打算？

▼格列佛所說的那個人與在新世界復活後的發展

格列佛是在魚人島上不擇手段想要抓到白星的海賊。格列佛使用了沼澤果實的能力，將身體變化成沼澤，偷聽海王星和羅賓之間的對話，知道了白星便是古代兵器波塞頓的情報。他再次想抓走白星時，和BIG MOM的部下波哥姆斯一刀兩段。之後從第68集第674話的扉頁，開始連載了「格列佛之在新世界喀嘻嘻嘻」，在草帽一行人離開的魚人島上大鬧，被吉貝爾所擺平，被海軍支部G-5所帶走，遭到了海軍逮捕。可是，他卻丟下了前來救他的格列佛海賊團的手下，從G-5手上逃走，他在航海途中遭遇了暴風雨，偶然間到達了新世界。

格列佛在魚人島篇中，他說出了「只要把『一堆寶物』和『人魚公主的祕密』當土產送給那個人，肯定可以討他歡心的」（第66集第652

話）這樣令人好奇的話。那麼，格列佛所說的人到底是指誰呢？

在「夏波帝諸島篇」的第51集第500話中，魚人的立場便可以明瞭，在進行人類拍賣會時，人魚被當成高價的商品來販售，而且店家老闆，就是地下仲介商多佛朗明哥。另一方面，格列佛似乎也想要得到人魚並加以利用，和暗黑世界還有人類拍賣會想必有著相當關聯。格列佛所說的那個人，如果就是多佛朗明哥的話，我們可以想成，格列佛會將白星是波塞頓的情報賣給多佛朗明哥，成為他的部下再度於草帽一行人面前現身。現在，格列佛身在新世界，在新世界的龐克哈薩特，有多佛朗明哥的部下凱薩，今後或許凱薩會和格列佛聯手，與多佛朗明哥會合，以古代兵器「波塞頓」為目標，成為強敵再度登場也說不定。

231

喬伊波伊與魚人島，無法實現的約定是什麼？

▼魚人島和人類之間的歧視問題以及王家的傳說

草帽一行人一邊旅行，羅賓一邊繼續解讀著歷史本文。在魚人島和海之森林解讀歷史本文的羅賓問說：「是封信……而且是道歉信……究竟……是在對誰道歉？你是誰？『喬伊波伊』……」（第64集第628話）

魚人島之王海王星回答她：「**喬伊波伊是在『空白的一百年』之間，曾經存在於地面上的人物**」（第66集第649話）並且告訴她王家的傳說。那是喬伊波伊寫給人魚公主的信，是因為他未能完成和「魚人島」的約定所寫的道歉信，總有一天，會有可以取代喬伊波伊完成約定的人出現。

那麼，在這裡所提到的和喬伊波伊的約定，究竟是什麼呢？

住在魚人島上的魚人和人魚有一個很大的問題，就是一直受到了人類的歧視。目前為止，乙姬王妃和費雪·泰格思考了人類和魚人的生存

方式，試圖要解決問題，但是他們誰也沒辦到。或許喬伊波伊答應的約定是，「魚人島居民們的推翻歧視運動」也說不定。

接著，來達成約定的人，也就是能完成喬伊波伊約定的人，在雪莉的占卜下，被占卜出是「滅亡魚人島的人」，占卜所指的應該是魯夫吧？鯊星拜託他說：**「我們不要過去!!!把一切歸零吧!!!把那些讓這座島遠離太陽的⋯⋯亡靈都消滅吧!!!」**（第65集第644話）。戰鬥之後，魯夫接受了吉貝爾的輸血。將血液分給了人類，打破了魚人島古代詛咒的枷鎖。雖然還沒有打破人種歧視的問題，但或許當魯夫成為海賊王凱旋歸來的那天，便可以完成喬伊波伊的約定。

233

ONE PIECE
Final Answer

從最新情報中產生更深的謎題，撲克牌和多佛朗明哥的關係

▼ 無法分割的多佛朗明哥與撲克牌之間的形象

進入「龐克哈薩特篇」中，一個接一個的新事實曝光，不斷讓人感到驚訝的多佛朗明哥，在日文版「週刊少年JUMP 8號」中，還出現新的關鍵字。那便是對羅所說的「Joker為了你，還把『紅心』的位置……」（第695話）這句話。究竟「紅心的位置」所指的究竟是什麼呢？

說到羅和紅心之間相關的事物，首先會讓人聯想到的，就是他擔任船長的紅心海賊團。羅的海賊團之所以叫做紅心海賊團的原因，是因為他被稱為是死亡外科醫生，這樣的可能性很高，但是所謂紅心的位置，如果是指**「紅心海賊團船長的位置」**，那麼這個名稱或許是多佛朗明哥給他的也說不定。實際上，羅說不定是多佛朗明哥的部下，這種可能性

也不是完全沒有。而且就像紅心海賊團是在多佛朗明哥的支配之下一樣，叛變的羅現在是單獨行動，其他的船員也完全沒有出現。

就像貝拉密一行人過去一樣，在多佛朗明哥的旗下率領著海賊。如果他有著可以把紅心的位置特別為了羅空出來的權限，表示他和其他海賊並非是同一層級的人物。**如果紅心這個名稱，是由這個位階所命名的話，當然這也會讓人懷疑起，他與艾斯所率領的黑桃海賊團的關係。**如果多佛朗明哥的旗下，有著像是四天王一樣特別的位階，很有可能就是命名為紅心、黑桃、方塊、梅花。

以和撲克牌的關聯性來考量的話，正如在第四章中所探討過的，他很有可能與革命軍之間有所牽連。叫多佛朗明哥為小鬼的『德雷斯羅薩』的老人們拿著撲克牌這一點，也讓人十分好奇。多佛朗明哥想必是位和革命軍有關係的人物。

ONE PIECE
Final Answer

錦衛門在和之國是重要人物!? 或是脫藩的志士!?

▼鎖國國家『和之國』 出身之四處旅行的錦衛門是個大人物?

在龐克哈薩特篇登場的和之國武士錦衛門對娜美說：「竟然對身為武士的在下如此不敬!?你說的是什麼話?」、「一介女流應當站在男子的三步之後才是守禮端莊」（兩段都在第67集第657話），可以看出在和之國是男尊女卑的國家。而且，因為他經常使用武士之恥這樣的字眼，表示他們擁有「身為武士的尊嚴」，因此可以想見在和之國是有階級分別，其中武士是屬於較高的階級。

在第四章稍微有談到，可以想成和之國是以**日本幕府時代為原型**。當時，倒幕派和開國派等，被稱為維新志士的武士們受到西洋的影響，有著較為先進的思想。像錦衣衛這樣有著男性至上主義的思想，便是像會津藩這種代表舊體制地區的武士。

而且，這個時代的武士們要前往海外，甚至是離開自己居住的地方，都不是件簡單的事，若要獲得私自旅行的許可，甚至要以家人的性命做擔保，有相當的難度。**武士會外出旅行的原因，通常是所屬藩政府的命令，也就是公務旅行。**如果說，和之國和江戶時代是相同體制的國家，能夠在鎖國的情況下來到國外，可以想見救出錦衛門的兒子這件事，便是公事。如果是這樣，**桃之助對於和之國而言便是相當重要的人物才對吧！**

正如桃之助所說：**「一切皆因在下趁勢乘上船，開始了『偷渡』一事⋯⋯」**（第685話）從這裡可以明白他是偷偷地開始出發航海。江戶時代的日本，這樣的行為相當於**「脫藩」**，無故離開藩屬的行為被揭發的話，可是連他的**親兄弟都得遭到拷問的重罪。**如果是這樣，錦衛門父子是和之國的重要人物，為了某件大事不得不來到國外也說不定。

ONE PIECE
Final Answer

最後繼承人是桃之助嗎!?他的職位和傑克一樣是○○嗎?

▼桃之助有一天將會繼承魯夫的草帽嗎?

暫時與魯夫共同行動的錦衛門和桃之助,今後他們將會有什麼樣的發展呢?錦衛門在本書製作當時,成為「死之國」的餌而被抓了起來。

另一方面,兒子桃之助也因為吃下了貝卡帕庫失敗的人造惡魔果實,而變成了龍的模樣,陷入無法變回人類的窘況。

「死之國」的症狀和惡魔果實的能力,雖然在醫學上沒有可以加以治療的方法,但是父子兩人都得接受治療的話,只有兩個人出海實在太過危險。這麼一想,這就像薇薇那時的情況一樣,很有可能**魯夫會將他們一起送回和之國**。之前提示了桃之助很有可能是和之國的重要人物,就像薇薇是阿拉巴斯坦王國的公主一樣,或許**故事會發展成桃之助是和之國的王子也說不定**。

加上在粉絲之間也傳說著他會不會成為草帽一行人的新成員，而根據就是，現在草帽一行人之中所欠缺的職位，桃之助正好符合要求，這個職位也就是「見習生」。海賊王羅傑的船上，有傑克和巴其等見習生，就像羅傑把草帽交給了傑克，接著由魯夫繼承了這頂草帽。因此有一種說法，便是認為見習生是不可或缺的存在。

而且作品中也描寫到，在垃圾箱底下肚子空空、氣喘吁吁的桃之助，昏倒的一瞬間看見了多佛朗明哥的幻影。看來桃之助也和多佛朗明哥有所關聯。如果是這樣，就如在第四章中所進行的探討，草帽一行人、革命軍，還有多佛朗明哥很有可能將會聯手。

ONE PIECE Final Answer

瑪姬小姐的孩子將成為重要的角色嗎？

▼ 草帽一行人集合前後拜訪村莊的人，是孩子的父親嗎？

瑪姬小姐是魯夫和艾斯所長大的「佛夏村」的酒吧老闆娘。在第0集中，可以知道她是從艾斯還在學走路的幼兒時期開始，就一直有很要好的交情，她深深理解艾斯和魯夫的想法，目送他們的船出發。她不只經營著山賊來來去去的酒吧，第60集第590話中，卡普好不容易回到故鄉，山賊達坦因為他對艾斯見死不救而毆打他，她則挺身而出調解紛爭，是位相當有勇氣的女子。

在第62集第614話中，可以見到瑪姬的新發展。扉頁系列「來自全世界的甲板」VOL.2「佛夏村」，**瑪姬的手上正抱著出生不久的小嬰兒。**在四周，則是瑪姬小姐與佛夏村的村民在舉杯慶祝。這時候應該是與草帽一行人相隔兩年之後的重逢，佛夏村的村民看了新聞，確定了魯夫還

活著。一般小嬰兒剛開始搖搖晃晃的學步期，大約是在九至十一個月大的時候，而瑪姬的孩子還不能走路，所以孩子應該是在草帽一行人集合前後出生的。

不過，故事中並沒有描寫到，在草帽一行人集合前後，有誰拜訪了佛夏村。說到和瑪姬有所關連的男性，就是艾斯和傑克，但艾斯已經死了，如果是傑克來訪，村民在讀到新聞之前，就應該已經得知魯夫還活著的消息才對。對於這篇扉頁，尾田老師在第 63 集 616 話的 SBS 問答集當中回答說：**「瑪姬小姐也當了母親。很幸福的樣子。父親想必，是那個人吧——」**，「那個人」便是和讀者間的一個猜謎遊戲，雖然也有可能是佛夏村裡的普通男性，但是如果「那個人」是在故事中登場的主要角色，應該可以想成和艾斯還有魯夫一樣，是**「D 的意志」的重要繼承人吧！**

ONE PIECE
Final Answer

One Piece World map

「就像有人繼承
羅傑的意志那樣，
總有一天也會有人
繼承艾斯的意志⋯⋯
即使『血緣』斷了，
那些傢伙的火焰
也不會消滅⋯⋯」

By 艾德華・紐蓋特（第 59 集第 576 話）

勁敵角色名鑑
40人

~阻擋在草帽一行人面前的豪傑們~

四皇
王下七武海
海軍
革命軍
世界政府
超新星

最強的勁敵是誰!?

四皇

◆夏洛特‧莉莉

通稱◎BIG MOM ◆懸賞金◎???

BIG MOM海賊團團長，擁有超乎常人龐大身軀的女海賊，最喜歡吃甜點。她把可以提供她大量甜點的島當成是自己的地盤。可是，如果哪個國家該進貢給她甜點時擴撲了時間，她會不寬待地消滅那個國家，有著非常可怕的一面，自稱為「本大小姐」。

四皇

◆???

通稱◎海道 ◆懸賞金◎???

目前名字還不清楚。過去在新世界曾與摩利亞別苗頭，在頂點戰爭的前一天。他和傑克小吵了一架。海軍本部趁著戰爭討伐白鬍子和海道，他們推測傑克應該會出面阻止。

四皇

◆傑克

通稱◎紅髮 ◆懸賞金◎???

紅髮海賊團的頭目。有著一頭紅髮、左眼上有三道傷痕的獨臂劍士。他是讓魯夫之所以崇拜海賊的人物，當自己的朋友受到傷害時，他便會顯露強烈的憤怒，他擁有「霸王色的霸氣」，有著讓白鬍子海賊船上年輕船員昏倒的力量，出身自西方藍。

前四皇

◆愛德華‧紐蓋特

通稱◎白鬍子 ◆懸賞金◎???

白鬍子海賊團團長。君臨大海賊時代的「世界最強海賊」。過去他曾接近「ONE PIECE」的人物。D‧羅傑互別苗頭。他被認為是最接近「ONE PIECE」的人物。他有如傳說和怪物般的名聲如雷貫耳響徹世界。享年72歲。

王下七武海

◆巴索羅繆‧大熊

通稱◎暴君 ◆懸賞金◎原本為2億9600萬貝里

口頭禪是「命中目標」的巨漢。過去他是橫行霸道、暴虐無道的知名海賊。雖然他曾是反政府的活動，但是現在卻是唯一順從世界政府的人物。他接受了貝卡庫博士的改造，完全失去了人格。他還曾是草帽一行人的大恩人。

王下七武海

◆唐吉訶德‧多佛朗明哥

通稱◎Joker ◆懸賞金◎原本為3億4000萬貝里

地下社會的仲介商人。他的臉上經常出現狂妄的笑容，包含他的能力在內，身上有著許多的謎團。他的手下有威嚴等，許多海賊。他是夏波帝諸島上經營著人口販賣的生意。

王下七武海

◆喬拉可爾‧密佛格

通稱◎鷹眼 ◆懸賞金◎???

世界最強的劍士，有著如同老鷹一樣銳利的目光、修剪整齊的鬍子、插上羽毛裝飾的帽子，充滿騎士風格的特徵。他擁有最長大的戰艦切成兩半，還能將十字架的長刀「夜」，形狀如彈彈開，擁有剛柔並濟的力量。他以將

前王下七武海 現四皇

◆馬歇爾‧D‧汀奇

通稱◎黑鬍子 ◆懸賞金◎???

黑鬍子海賊團團長。原白鬍子海賊團第二隊隊員，為了達成目的不擇手段。不斷做出世界規模暴行的兇惡男人，但是他卻有著歌頌「人類的夢想」，將生死交付給命運等令人身為海賊堅定的信念。聲聲是「唔哈哈哈哈」。最愛吃櫻桃派。

前王下七武海　月光·摩利亞

◆通稱◎???
◆懸賞金◎原本為3億2000萬貝里

以「魔幻三角地帶」為據點的世界最大海賊船「恐怖三桅帆船」的主人,以「全靠別人」為信條,打算靠著別人的力量當上海賊王。喜歡的話是「交給你了」,關於他的情報幾乎沒有在民間流通。

前王下七武海　沙·克洛克達爾

◆通稱◎???
◆懸賞金◎原本為8000萬貝里

祕密犯罪公司「巴洛克華克」的社長,除了自己以外,誰也不相信,就算是自己的部下,只要一失去利用價值,就可以立刻丟到一旁。在艾斯死後,他前去攻擊正追擊昏倒的魯夫和吉貝爾的赤犬,掩護魯夫脫離戰場。戰爭結束後,他決定前往新世界。

王下七武海　托拉法爾加·羅

◆懸賞金◎原本為4億4000萬貝里

紅心海賊團團長。正如他的綽號,是個醫生,技術也十分高超。在一般民眾中,因手段殘忍而聞名。總是隨興所至採取行動,性格令人難以捉摸。他將一百顆海賊的心臟送給海軍,而加入七武海。他稱呼說話的對象是「○○當家的」,是魯夫的救命恩人。

王下七武海　波雅·漢考克

◆通稱◎海賊女帝·蛇姬
◆懸賞金◎原本為8000萬貝里

女人島「亞馬遜·百合」的絕世美女,九蛇海賊團的團長。第一的絕世美女,無論男女老幼都為之傾倒。因為她的美貌,被島民稱為是「蛇姬大人」,她經常表現出傲慢自大的態度,靠著自己的美貌為所欲為。

海軍　博爾薩利諾

◆通稱◎黃猿　◆職務◎上將

雖然他口氣悠哉,身上帶著飄飄然的氣息,但是在軍務上卻有著相當嚴肅的一面。他以俯瞰著赤犬與青雉的正義對立的立場,主張「袖手旁觀的正義」。迷的魯夫時,黃猿前去追擊羅。但後來被羅救出走。因為艾斯之死而

前海軍　庫山

◆通稱◎前青雉　◆職務◎前海軍上將

以「懶惰到極點的正義」為信念,我行我素的男人。所謂的正義應該要視立場和情況而定,他將上了元帥的位置和赤犬展開了長達十天的決鬥,在戰敗之後,拒絕屈居住赤犬之下而離開了海軍。目前行蹤不明。

海軍　盃

◆通稱◎前赤犬　◆職務◎元帥

主張「絕對的正義」,有著海軍之中最為嚴苛的思想。他是個必須將「惡」全部斬草除根的「徹底的正義」為信條的冷血硬漢。就算是自己人的海軍,對自己看來是「惡」的話,有著相當冷酷的一面。不留情的將他燃死,照樣會毫

海軍　戰國

◆通稱◎佛　◆職務◎元帥

正如他的綽號「佛」,乍看著之下性格溫和,且冷靜嚴謹,以保護世人不受惡黨欺凌的「絕對正義為名義」之信念。以動物系幻獸種惡魔果實的「人人果實大佛形態」的能力,可以變形為大佛,放射出衝擊波。

海軍

蒙其·D·卡普

◆通稱◎拳骨　◆職務◎前中將

魯夫的爺爺，過去曾和戰國數度共同追捕海賊王羅傑的傳說海軍，被稱為是「海軍的英雄」。頂點戰爭終結，他離開職務後也一樣為了培養新的海軍而留在軍中。他會使用「武裝色的霸氣」。

海軍

鶴

◆通稱◎阿鶴　◆職務◎大參謀

擁有非常豐富知識的老太婆，是超人系惡魔果實「洗洗果實」的能力者。她可以將對手變成像是在洗衣物一樣地洗、洗曬乾。被洗的人的邪惡之心也會因此潔淨。在頂點戰爭之中，她查覺了卡普心中的念頭，勸告他要自制。

海軍本部

斯摩格

◆通稱◎白獵　◆職務◎中將

因為基於自己的正義行動，經常不在乎組織中的倫理，被上層當成是麻煩人物。他是自然系惡魔果實「煙霧果實」的能力者，身體可以自由自在地變化成煙霧。在戰鬥中，除了使用能力以外，還使用前端裝上了海樓石的「七尺十手」作為武器。

海軍

威爾可

◆通稱◎???　◆職務◎中將

多佛朗明哥的部下，雖然原本是海賊，卻同時潛伏在海軍之中，將事件紀錄給貓改抹消。民眾以為他是個具有紳士風度的海軍，但實際上的性格卻是不顧性命，非常冷酷無情。可是，就算臉頰上黏著東西他也不會注意到，有點天然呆。

海軍

傑克斯

◆通稱◎叛徒　◆職務◎三等兵

初登場時曾是「黑貓海賊團」的一員，技術高超的催眠師。對海軍本部上校希那一見鍾情，決定加入海軍兵，與被隆級為三等兵的摩迪，同樣成了希娜的部下。在頂點戰爭中，他被魯夫所發射出的霸王色的霸氣所擊昏。

海軍

貝魯梅柏

◆通稱◎???　◆職務◎少校

前第153支部上校蒙卡的兒子，卡普的部下。一開始他是個靠著老爸的狐假虎威的大人小混混，但是他普升為士官，自認曾是「狐假虎威的笨蛋兒子」，在精神方面也有了很大的成長。擅長使用譽刀。在頂點戰爭中晉升為少校。

海軍本部

克比

◆通稱◎???　◆職務◎上校

卡普的部下。魯夫出海時最初遇見的人物。在海軍士兵一個接一個以下，曾害怕地想要逃跑，但是他普升為士官，現在他學會了「六式」。覺醒後，能力也獲得提升，現在他晉升為上校。他有時也會因為軟弱而哭個不停。

海軍

希娜

◆通稱◎黑檻　◆職務◎上校

和斯摩格同期入隊，晉升速度快的女海軍，和無視長官命令的斯摩格比起來是個優等生。在斯摩格要被海軍開除時，她曾經幫助了他。在頂點戰爭中，她曾經一度抓到魯夫，卻被他用「二檔」逃走。

革命軍

艾波里歐・伊娃科夫

◆通稱◉人妖王 ◆懸賞金◉？？？

人妖王國女王。外型和舉止都相當妖媚，但卻是經驗和知識豐富的實力派角色。在終戰後奪下了漢考克的戰艦，和魯夫會合。他把魯夫交給吉貝爾，回到了人妖王國，遇到香吉士，接受了他的請求，傳授給他「進攻的料理」。

革命軍

蒙其・D・多拉格

◆通稱◉？？？ ◆懸賞金◉？？？

魯夫的親生父親，也是「世界級罪犯」。以前魯夫並不知道他的存在，在水之七島重逢時，因為卡普才初次見面，祈望他們總有一天再重逢。在推進城中，他看著魯夫進入「偉大的航路」，祈望他們總有一天再重逢。

海軍

貝卡帕庫博士

◆通稱◉？？？ ◆職務◉科學家

海軍科學家的隊長。解開了惡魔果實能力的傳達條件，開發了可以讓無生物吃下惡魔果實的新技術，將大熊的身體改造成了「和平主義者」。但是在凱薩引起的化學兵器爆炸事故當中，被要求必須負起責任。

海軍

芬布迪

◆通稱◉兩鐵拳 ◆職務◉三等兵

初登場時是上尉，與當時是海賊的傑克斯在米拉柏爾島舞蹈大會的決賽上意氣相投。儘管他因為立場不同逮捕了傑克斯，但卻在傑克斯要達到成為時提出異議，被降級為三等兵。之後，他成為希娜的部下，與傑克斯並肩作戰，也參加了頂點戰爭。

超新星

巴吉魯・霍金斯

◆通稱◉魔術師 ◆懸賞金◉3億2000萬貝里

曾為白鬍子地盤的島上與茶鬍子海賊團交戰，將他們擊潰。用紙牌占卜死相和運氣，依照結果行動。擁有變身成巨大稻草人的能力，可以吸收自己進行攻擊。而且，依照他所使用的稻草人數量，是特別的一號人物。

超新星

奇拉

◆通稱◉殺戮武人 ◆懸賞金◉2億貝里

基德海賊團戰鬥員。他和魯夫一樣成為海賊王的野心，因此，只要妨礙自己的不客氣地全數殺盡，是個十分凶殘的男人。他找來了霍金斯和亞普，三人結為了同盟。

超新星

尤斯塔斯・基德

◆通稱◉船長（？） ◆懸賞金◉4億7000萬貝里

基德海賊團團長。他和魯夫一樣成為海賊王的野心，因此，只要妨礙自己的不客氣地全數殺盡，是個十分凶殘的男人。他擊沉了BIG MOM旗下的兩艘海賊船，在新世界中橫行。

革命軍

雷電

◆通稱◉？？？ ◆懸賞金◉？？？

超新人系惡魔果實「剪剪果實」的能力者。手會變成剪刀，把剪下來的東西切割開來一樣。在頂點戰爭中的戰爭的終盤時，做成了通往艾林處決決台的橋，支援魯夫。逃出海軍本部的時候，被赤犬打倒，但活著回到了人妖王國。

超新星

刮盤人・亞普
◆通稱◉海鳴　◆懸賞金◉3億5000萬貝里

ON AIR海賊團團長。具有全身可以變成樂器，發出聲音來進行攻擊的能力。在夏波帝諸島上，對黃猿攻擊之後立刻逃走，但是遭野豬猛追。笑聲是「一啊哈哈」。在新世界裡的春島上，被野豬猛追。笑聲是「一啊哈」。

超新星

烏魯基
◆通稱◉怪僧　◆懸賞金◉1億800萬貝里

破戒僧海賊團團長。擁有會依受到的傷害提升力量而巨大化的能力。部下稱他為「烏魯基僧正」。在夏波帝諸島上，被黃猿所打倒。在新世界裡，登陸了被雷擊的島。

超新星

X（迪耶斯）・多雷古
◆通稱◉赤旗　◆懸賞金◉2億2200萬貝里

多雷古海賊團團長。動物系古代種的能力者，可以變身為獸腳目的恐龍，用強力的雙顎和利牙咬殺對手。在新世界中，他在四皇海道地盤中的東島，與海道的手下交戰。

超新星

珠寶・波妮
◆通稱◉大胃王　◆懸賞金◉1億4000萬貝里

波妮海賊團船長。她具有可以改變包含自己在內的人體年齡能力，原因不明，但是可以感覺到她對黑鬍子懷著強烈的憤怒，她在頂點戰爭後追著黑鬍子前往新世界時，在燃燒的島上對黑鬍子報仇。否說，她似乎和世界政府間有過節。

前世界政府

凱薩・克勞恩
◆通稱◉M（主人）　◆懸賞金◉3億貝里

以龐克哈薩特島上的研究所為根據地的變態瘋狂科學家。他是自然系惡魔果實「氣體果實」的能力者，可以把自己的身體變成氣體，還可以放出可燃氣體和毒氣。而且，可以操縱一定範圍內的空氣，取走氧氣，讓對手陷入缺氧狀態。

世界政府

五老星
◆通稱◉???　◆職務◉五老星

身為世界政府最高掌權者的五位老人，成員從二十年前就沒有改變過。為了支配世界的秩序，徹底排除危險因子，持續隱瞞歷史本文上所記載的事實。

第2期超新星

格列佛
◆通稱◉濕髮　◆懸賞金◉2億1000萬貝里

格列佛海賊團船長。以性格殘虐、殺死海軍士兵而聞名的海賊。自然系惡魔果實「沼澤果實」的能力者，會變身成無底沼澤，一被碰到就可以把物體吸入體內，藉由這種能力，他可以在體內藏進機關槍和大鋸刀等武器。他是偶然間才來到了新世界。

超新星

卡波涅・培基
◆通稱◉黑幫（？）　◆懸賞金◉1億3800萬貝里

火戰車海賊團船長。他具有可以變成像是一座要塞，從自己到一定的距離間，可以把物體吸走，和同伴們一起都生死未卜。出身西方藍。

Maxim that exists in work
ONE PIECE FINAL ANSWER

參考文獻

『海賊事典』リチャード・プラット著(あすなろ書房)

『輪切り図鑑 大帆船—トラファルガーの海戦をたたかったイギリスの軍艦の内部を見る』
　　　　リチャード・プラット著、北森 俊行訳(岩波書店)

『民俗学の旅』宮本常一著(講談社)

『沈没船が教える世界史』ランドール・ササキ著(ディアファクトリー)

『海軍と日本』池田清著(中央公論新社)

『武器—歴史,形,用法,威力』田島優、北村孝一著(マール社)

『武器事典』市川定春著(新紀元社)

『武器の歴史大図鑑』リチャード・ホームズ著(創元社)

『決定版　世界を変えた兵器・武器100』松代守弘、桂令夫著(学研パブリッシング)

『完全版 世界の超古代文明FILE』古代文明研究会著(学研パブリッシング)

『本当は恐い古代文明—「崩壊の謎」から「世紀の新発見」までその真相に迫る!』知的発見!探検隊著(イースト・プレス)

『図説 剣技・剣術』牧秀彦著(新紀元社)

『決定版 日本の剣術』歴史群像編集部編集(学研パブリッシング)

『古武術・剣術がわかる事典 これで歴史ドラマ・小説が楽しくなる!』牧秀彦著(技術評論社)

『[完全版]図説・世界の銃パーフェクトバイブル 』床井雅美著(学習研究社)

『図解 ハンドウェポン』大波篤司著(新紀元社)

『世界の軍隊バイブル』世界軍事研究会著(PHP研究所)

『帝国陸海軍の基礎知識—日本の軍隊徹底研究』熊谷 直著(光人社)

『海服 (モノ・スペシャル)』今井今朝春編集(ワールドフォトプレス)

『海の気象がよくわかる本』森朗著(エイ出版社)

『航海のための天気予報利用学—ロングクルーズを夢見るあなたに』笠原久司著(舵社)

『海の魚 大図鑑』石川皓章著(日東書院本社)

＊本參考文獻為日文原書名稱及日本出版社,由於無法明確查明是否有相關繁體
中文版,在此便無將參考文獻譯成中文,敬請見諒。

「勁敵們」所創造出的海賊「高層次」

▼ 往完成「拼圖」的方向行進的「草帽一行人」的嶄新旅程

在第四冊的本書中，從第三冊的主題「夥伴」，改變為「勁敵」這個觀點，推測出在原書作品中，隱藏了許多的「謎」。接著，我們也徹底研究了他們各自的「信念」和「行動」，我們認為，或許可以藉此或多或少探討出魯夫之後的航路。

原書作者尾田榮一郎在2009年的電影《STRONG WORLD》發表時的訪談中說到了：**「動畫是勁敵。」**，而且最新電影《FILM Z》發表時率先發售的《週刊航海王新聞》中也說到：**「沒錯呢！是勁敵，但也常被他們給救了。～（以下省略）。就連自己辦不到的事，在動畫中則辦到了，這樣對我來說是種刺激呢！」**（週刊航海王新聞第三彈）

在這裡所說的「勁敵」，感覺就像是在《航海王》中，魯夫和「勁敵」們之間的關係性和連結一樣。

現在，在日版《週刊少年JUMP》連載中的龐克哈薩特篇中，魯夫和羅組成了「海賊同盟」。而被稱為「最惡的世代」中的其他超新星們也組成了「同盟」，有著不惜與四皇一戰的覺悟。當然，他們現在也是「勁敵」，會互相切磋磨練和影響著，在「新世界」中成長為受到注目的海賊吧！

而且，魯夫與海軍中將斯摩格是「你追我逃」的宿敵冤家，不只是在「龐克哈薩特篇」，在「阿拉巴斯坦篇」當中也曾經合作過。在本書中雖然也加以探討過，但是魯夫和斯摩格的關係，和過去羅傑和卡普之間的關係有許多類似的地方，他們也在不斷地競爭交流中，一直提升著「高層次」。

在『阿拉巴斯坦篇』中，原本象徵正義的海軍應該要阻止克洛克達爾的陰謀，實際上討伐成功的卻是身為海賊的草帽一行人。可是，世界政府為了隱瞞他們從阿拉巴斯坦瓦解中逃出來的事實，便打算將討伐克洛克達爾的勳章頒給斯摩格。針對這一點，斯摩格的回答是：「去吃屎吧！」（第23集第212話），這就像是尾田老師所說的「自己辦不到的事」，卻讓魯夫他們辦到了一樣，受了很大的刺激吧！

ONE PIECE Final Answer

「漫畫與動畫」、「海軍與海賊」，儘管在意思上不太一樣，但我們認為其中帶著**「所謂的『勁敵』不只是指彼此憎恨的雙方而已，而是抱著『不想輸給對方』的想法，帶給彼此刺激的角色」**的訊息。那正是「螺旋」的關係，這和尾田老師所喜歡的字眼**「男子氣概」**感覺也有共通之處。

在最新電影《FILM Z》中，前海軍大將庫山，感覺上朝著取回過去的「正義」，更邁進了一步。在粉絲之間不管是誰，也都注目著庫山會不會進入革命軍、或是成為「草帽一行人」的最後一名成員等等，並關注著他今後的動態。

而且，現在故事進入了『新世界』，因此要開始收集目前為止被當成「謎題」的「片段」（Piece），漸漸地要往核心逼近。『龐克哈薩特篇』之中也有許多的伏筆要回收，從此開始，這名叫《航海王》、前所未有的「拼圖」，就要開始漸漸完成了吧！同時，前半部是「召集夥伴」的航海，後半部應該是和夥伴們同心協力與頑強的「勁敵」們戰鬥，彼此幫助以「ONE PIECE」為目標進行航海。奇怪的是，和魯夫組成同盟的羅，對於他過去的主子多佛朗明哥放話說：「**──但是，你再**

笑也笑不了多久了，我們可不會照著你的預期來行動」（第690話）

那麼，尾田老師在電影公開前的訪談中，針對「接下來會有什麼發展呢？」這樣的提問，他回答說：**「哦……已經沒有留下什麼大人物了。請注意重大的故事發展。」**（週刊航海王新聞第4彈）

頂點戰爭結束後兩年，在『夏波帝諸島』上精彩復活的「草帽一行人」和延燒到「新世界」與大人物們的戰鬥，今後又會呈現出什麼樣的發展呢？

魯夫以「海賊王」為目標的航海，才正要開始而已。

──航海王の勁敵研究會

ONE PIECE
Final Answer

你以前
總是說，
隨著無法抗衡的
巨浪而來的…！

豪傑們的
新時代
就要來臨了！！！

……！！
齒輪
已經壞了，

『序章』而已

「那場戰爭
只是

無論是誰
都不能
回頭了！！！

By 托拉法爾加·羅（日本週刊少年JUMP 1 月號690話）

Maxim that exists in work
ONE PIECE FINAL ANSWER

國家圖書館出版品預行編目（CIP）資料

航海王最終研究・世界之卷，阻擋於眼前
的世界三大勢力與黑鬍子海賊團之謎 / 航
海王の勁敵研究會編著；王聰霖譯. -- 初
版. -- 新北市：繪虹企業，2014.04
　　面；　　公分. -- (COMIX 愛動漫；2)
ISBN 978-986-5834-33-3（平裝）

1. 漫畫 2. 讀物研究
947.41　　　　　　　　　　102024200

編著簡介：

航海王の勁敵研究會

由 Shino（シノ）、Aga（アガ）、Kouhei（コ
ウヘイ）、Shinkurou（シンクロウ）、Sayuri
（サユリ）、Yuki（ユキ）這 6 位所組成，針
對集英社所發行的《航海王》（著・尾田栄
一郎）持續相關研究之非官方組織。本次調
查對象為「草帽一行人」的「勁敵」們，為
了他們的未來發展進行預測而集結活動中。

COMIX 愛動漫 002

航海王最終研究・世界之卷
阻擋於眼前的世界三大勢力與黑鬍子海賊團之謎

編　　著／航海王の勁敵研究會
譯　　者／王聰霖
主　　編／陳琬綾
校　　對／林巧玲、陳琬綾
出版企劃／大風文化
內文排版／菩薩蠻數位文化有限公司
行銷發行／繪虹企業股份有限公司
發 行 人／張英利
電　　話／(02)2218-0701
傳　　真／(02)2218-0704
E-Mail ／ rphsale@gmail.com
Facebook ／ https://www.facebook.com/rainbowproductionhouse
地　　址／台灣新北市 231 新店區中正路 499 號 4 樓

初版十刷／ 2018 年 1 月
定　　價／新台幣 250 元

One piece Saisyuukennkyuu(4)-Tachihusagaru Sekai Sandai Seiryoku To
Kurohige Kaizokudan no Nazo
Text Copyright © 2013 by One Piece Rival Kenkyuukai
First Published in Japan in 2013 by KASAKURA PUBLISHING Co.,Ltd.
Complex Chinese Translation copyright
© 2014 by RAINBOW PRODUCTION HOUSE CORP.
Through Future View Technology Ltd. All rights reserved

如有缺頁、破損或裝訂錯誤，請寄回本公司更換，謝謝。
版權所有，翻印必究 Printed in Taiwan